歸真
——詠春江志強（修訂版）

江志強　著

目錄

武術不僅可以強身健體、修心養性，它更是匯聚了人類在生活鬥爭實踐中所積累經驗的一項獨特打鬥技藝。

世界上的武術門派多如天上繁星，「中國國術」這個名字則帶有多重意義，它不僅僅是我國武術的名稱，近代歷史上，它也在關係國家民族生死存亡的時刻發揮過非常重要的作用。國術的精神也起著振奮、激勵國人的民族精神，鍛鍊國人體魄，強民強國的作用。

幼年時充滿幻想，青年時莽想，中年再度回想。不論言行總是離不開「功夫」兩個字。在武術界中，我是一個喜歡堅持自我的人。在我的思維中，「功夫」代表武術的精華，需要通過時間的磨礪，一點一滴積累而成。

每個習武者的心目中，對武術的理解都不相同，甚至持相反的理念，這不足為奇。單說詠春拳，就已經各有各的見解了。在中國南方各地，都有其代表性的地方武術，人們習慣將這些武術稱作「南派武術」。

不同武術的產生，常常與個人或者族群的生活習俗及職業有所關聯。

詠春拳為福建南少林武術體系中的一個拳種，相傳由南少林五枚祖師創自清代雍正年間，距今已經有兩百多年歷史。

由於種種特殊的原因，當時詠春拳的流傳範圍並不廣泛，在葉問之前亦是不公開教授的，所以詠春拳在漫長的一段歲月中幾乎成為了一種隱世拳術。

我認為，如果將詠春拳比作一泓湖水，湖面風景看似盡收眼底，實則湖水深不可測，學的人多，但真正能夠用心去理解、研究它的人卻並不多。

現今流傳的詠春拳有很多不同系統的流派，雖說同宗同源，但始終經過百年洗禮，加上各時代相關人物的際遇而有變化，所以在拳理手法上各成風格，要說誰最正宗的話，只能夠說足方寸之地、各自精彩，不應有強弱之分。

上世紀八十年代我開始接觸到詠春拳，由於當時詠春拳在香港的發展仍然非常保守，名師難尋，而且那時候我經濟能力有限，負擔不起學費，只能是透過影視、書籍去學習詠春拳。

直到一九九一年，我才開始正式拜師，踏上學習詠春拳的道路。拜師後日以繼夜、認真刻苦地學習詠春拳，並且成立詠春江志強拳術會至今。期間遇上同門上舘挑釁、香港疫症、經濟低迷等打擊，在最艱難

的歲月中，默默忍淚，向懸掛在拳館中堂的招牌許下諾言：「一定要憑自己的努力闖出一片天。」多年來，我堅持苦練，不斷尋師訪友，漸漸略有所得，其中沒有半點幸運可言，因為我只相信愛拼才會有進步！

傳承武術之所以會令人心累，是因為過程中總會碰上難以預計的人情冷暖、悲歡離合。我常常會徘徊在堅持和停留之間。人之所以會煩惱，就是因為記性太好，該記的、不該記的，都會留在記憶裏。我們之所以會痛苦，就是追求的太多。我們之所以不快樂，就是計較的太多。

時至今日，回首當年，自從我踏入詠春拳門中，一路走來深感詠春拳很適合自己，我知道自己的選擇是正確的，在追求武術的道路上，我沒半點遺憾！習練詠春拳是有境界的，只能用身心力去體驗，

不斷鞭策自己，追尋更高的境界，只有以正確的武術理論作基礎，才可以充分幫助我們印證更深奧的拳理。當年踏足武林，曾立下志願，希望在五十歲時能運用自己所學的一切，創立屬於自己風格的詠春拳系。直到二十多年後，也即是五十歲時我才有所頓悟，終於明白習練詠春拳最應注重內涵，研究其內在理法才是修行的正途。

一日三省吾身，更令自己在武術上的追求，甚至是為人處世，不知不覺養成了謙卑的態度，深刻體會到學海無涯，再不會用傳統、片面與狹窄的框架為自己的修行道路畫上句號。

「禪武修行憑一念，桃花開遍天地間。」二〇一九年，我皈依少林佛門，希望透過禪武精神，在智慧上增益自己，追尋禪學與詠春拳之間蘊含的哲理，所

以必須重新去研究詠春拳，希望把詠春拳內裏的型、功、法與禪理融會貫通，令精神與身體達到和諧一致，一切歸真。

撰寫《武林薈萃》一書後，轉眼已經四年的時間了。年初得好友及蕙蘭澤眾的香港賢達吳王依雯女士的鼓勵和支持，我開始動筆撰寫以詠春拳為主題的文章。大千世界，詠春拳能成為世界武壇認識中華武術的一扇窗，發展一日千里，熱愛這門武術的人數日益增長，自然是有它的魅力。

開筆寫書是靠一股恆毅和勇氣，武者往往憑著一口氣，堅持自己的理念和精神。我深信萬物皆可化繁為簡，這本書名為《歸真》，就是想讓詠春拳在世人面前回歸本來的面目，以初心待萬物。同時也希望各位詠春習練者，在去偽存真的修行路上，摒棄自己

陳舊迂腐的思想，敢於欣賞及接納不同觀念，善於瞭解新事物，從而保持無止境的創造力、適應力和發展力。凡事沒有絕對的好與不好，天地萬物有好的一面，必定也有不好的一面。

《歸真》一書，把我習武三十多年的所見所聞和筆錄記載整理後和大家分享。我希望把這本書作為一個思想交流的平台，而不是教材之類的書籍，目的只是分享個人心得，絕非固執地去建立個人權威。如果有不妥之處，亦是無可避免的，因為這本書可能會給一些標榜詠春正宗的人士帶來不悅，或許有些人覺得這本書未能產生共鳴，甚至會激發一些抗辯的念頭，這也是我出這本書的目的之一。如果你是詠春愛好者，很大機會我們會產生共鳴，亦或許你看過這本書後會產生一連串的疑問，從研究這些問題開始，敞開

你的心扉，在學習、訓練、探討、思考當中尋找真理所在。一旦你尋找到了答案，你的武術修為，亦會不知不覺更上一層樓。但願這本書能夠帶給廣大詠春拳的愛好者一個正確的意念源頭。

現在我教授的拳系將不會以強弱或輸贏作為目的，但是我堅持自己對武術的期望：武術是保衛自己、濟困扶危的技藝，永遠不能脫離格鬥的本質，別把老祖宗傳承下來的格鬥藝術強制變成「武蹈」或健身的運動。武術是包含求生自衛的文化、精神、內涵、技能，更能培養一個人的自信。詠春拳是水形，所謂「鬼手佛心」，視乎用者用於何處，因為水能載舟，亦能覆舟。

最後我要強調什麼是功夫。功夫是由恆毅血汗積累出來的東西，日間不怕人來搶，夜晚不懼賊來偷，

因為功夫不是物件，沒有人可以在你身上拿得走。由於我文化有限，錯訛在所難免。詠春拳已經成為一種拳學，去者無數，來者猶多。我只能以一己之知，分享個人幾十年中教與學的歷程，志在拋磚引玉，祈請海內外同門、賢達志士，共同努力，互相探討、切磋，為詠春拳的發揚光大出一份力。在此對所有關心本書出版的好友們致以衷心感謝！

香港　詠春　江志強

庚子年桃春

修訂版序

《歸真──詠春江志強》一書於二〇二〇年七月在香港出版。恰逢新冠疫情爆發，蔓延世界，香港七月份的書展及本書的發佈會不得不因此停下來，出版公司及相關部門亦失去了一個把本書介紹給讀者的最佳機會！

但我們並沒有因此而氣餒。中國傳統武術的精神和靈魂，大家可以通過體驗中國書法、茶藝、閱讀及飲食文化，從中找到答案。它就是「精神修行」！

武術的博大精深，在於禮儀和信仰，以及自我情操修為。這些就是練武之人最重要的氣節，也稱之為「武魂」。

《歸真──詠春江志強》一書中並沒太多的文字記載，內容只有十二章節。在這十二章節中，我同大家分享了詠春的三套拳路、木人樁、刀法、棍術，以

及詠春的五個拳型特點、腳法介紹、黐手心得，以及本人在學習、修行、傳承歷程中的點滴體會。其目的是希望讀者看過這本書後，能明白到作者參悟的大多都是佛門用作求證真心實相的一種行徑。

參悟亦是武學觀摩包容的心，即所謂：「天行健，君子以自強不息；地勢坤，君子以厚德載物。」

新書出版至今，得到詠春拳愛好者及廣大讀者的大力支持。近日接到出版公司來電通知，《歸真——詠春江志強》的第一版已經售罄，公司將會印刷修訂版，繼續供應發售。得知這個令人興奮的好消息，我衷心感謝各界朋友以及香港三聯工作人員的支持和關心。正是他們的愛護與努力，使《歸真——詠春江志強》一書在困境中仍然能夠充滿活力，為傳統武術文化的傳承發熱發光！

最後，再次多謝大家的鼓勵及鼎力支持！

詠春　江志強

庚子年冬

12

李剛序

以武論交

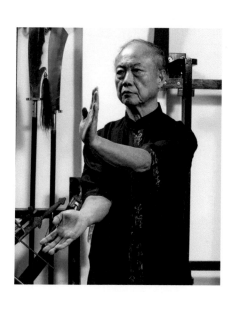

認識江志強先生近二十年了，可說是「以武論交」，彼此對傳統武術都有一份熱情、一份執著。五年前當他出版《武林薈萃》後，就構思撰寫一本有關詠春拳的專書，將其修煉詠春拳的心得結集出版，很快就撰寫了《歸真——詠春江志強》一書，甫殺青即馳電索序。江先生數十年來一直致力於詠春拳術的傳承和研究，此書正是此種心境的夫子自道。坊間中外武術各門各派的書籍琳瑯滿目、百家爭鳴、百花齊放，詠春拳術專著也多不勝數，然而內容多流於老套、浮誇、沉悶、形式化，即使有拳理論述，不是簡淺乏味，就是誇張神化或故作神秘，多有「只知如此，不知為何」之弊。本書憶述源流，言必有據，對詠春拳的發展歷史，梳理撮要，如數家珍：拳、棍、刀、椿、黐手，實作論述，既為師門所傳，也有自己修煉

心得，以客觀態度作深入淺出的解釋。

現時武風雖盛，然武學淺薄浮躁，歧途遍佈。本書求真求實，開放思維，志在打破武林陋規，讓詠春拳術以真面貌呈現在讀者面前，較之自詡「正宗」、「大師」者未遑多讓。江先生自謂經過數十年的切身體認與客觀比較，才深深認識詠春拳技法和經驗之寶貴，本書正是其數十年的心血結晶。

江先生本著對歷史負責、對讀者負責的態度完成這本書，也恰恰體現了他做人的宗旨。《歸真——詠春江志強》一書中每一個章節，江先生所傾注的心血、所花費的精力，充分表達了他對中國傳統武術文化，對優秀的民間武術，特別是對詠春拳術的熱愛和深厚的感情！

本書內容翔實豐富，江先生又身體力行，作出示範動作，乃不可多得的南拳上品之作。我衷心向詠春拳愛好者、追求詠春拳真諦的朋友推薦本書，且期之一紙風行！是為序。

永春白鶴研究會永遠總監　李剛
序於聽濤樓
庚子年初夏

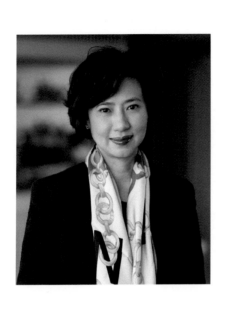

吳王依雯序

在我的前半生，對武術的認識可以說幾乎是零。

二〇一三年左右，我在一個偶然的機會下，開始學習太極拳。原因是我看到一位女朋友，在練習太極拳後，臉色紅潤，身體比從前健康得多。基於健康、養生的心態，和「女為悅己者容」的天性，所以我也嘗試學習太極。

最初我接觸太極，還以為它只是一種運動，殊不知太極拳原來是一種高深的拳術。它不但可以強身健體，內裏的技擊功夫更可以作防身之用。

當我開始練習太極拳時，感覺並不困難，經過一年多的練習，體魄也強健起來，本來有的腸胃病也消失了，其他身體上的不適也因此減少。身邊的朋友也察覺到我在修練太極拳後判若兩人。

從那時開始，我對武術就增加了興趣，這就是我

踏進武術世界的開始。在學習太極拳的過程中，我極希望能夠深入透徹地理解太極拳對人體健康和防護的益處。

雖然我學習太極拳已八年，可惜仍未能掌握太極拳在技擊上的運用方法，這總令我感覺有點遺憾。但我仍會以追求養生、健康為目標，向著太極拳的文化繼續努力。太極拳使我對武術技擊產生了很大的興趣，而詠春拳術有防衛技擊的方法，所以我選擇了詠春拳。這當然還有相關的情意結在。

當我決定要學詠春拳時，就想起十年前曾教授過我兒子詠春拳的江志強師父。我與江志強師父是經一位好友介紹認識的。初見江師父時，感覺他言談踏實穩重、健談熱誠、處事實而不華。從跟他聊天中，知道他對中國武術很有研究，印象深刻，於是我就拜入了江志強師父門下，跟他學習詠春拳術。

為求專注學習詠春拳，我特意請求江師父作為我的私人教授，上課時師父會注重每一下手法擺放的位置，如定位的尺寸、及出拳的落點。師父常嚴謹訓導：「詠春拳是十分講究尺寸的，每一個動作都要知道它的位置，打出去的手從哪兒發，在哪兒停，往哪兒收，一點都不可馬虎。總之，差之毫釐，謬之千里。」

幸得師父悉心教導，我對詠春拳加深了認識。在對詠春拳的理論和應用有了一定的程度理解後，我發覺原來詠春拳和太極拳有很多相似的地方，如：虛實、陰陽、剛柔相濟、中正、靜中求動、動中求靜等等。

詠春拳很講求人體力學結構和科學化分析。我們

可以當一種科學來看它，因為科學是要求真的。在這短短的時間裏，我對詠春拳領悟不少。師父常常向我解釋，詠春「小念頭」的拳，是不需要跟對手角力的，我們並非沒有力氣，只是要懂得怎樣去用力。

我們必須要把詠春拳投入日常生活裏，時刻保持身體三角為架自然中正，才不會被人輕易碰移或撞倒。至於詠春拳有不鬥力之說法，是因為詠春拳是不會強調使用蠻力去跟對方拼死擋格。反而我們建議放鬆應對，爭取時間、角度和位置去化解對方的襲擊。

換言之，我們會憑著日常的單式組合練習，當遇事時會馬上把精神高度集中，將全身力量儲聚於一點，跟對方接觸時，便會以一股有速度的力量，攻打對方的盲點及身體重要部位，令對方受到控制。這就是詠春拳簡單、直接的精髓。

江師父曾在微博上用「只求一寸」來形容「拳術」二字的內涵，拳就是徒手格鬥的肢體型態，術就是技擊的方法。詠春拳的每個動作，都很注重身體的整體協調，所以詠春拳是非常注重恆久反覆地練習不同的組合手法，循步漸進地加上速度的訓練，同時在活動中要保持身體平衡，動中求靜。只要意念一起動，就能隨意發揮出詠春拳速度產生力度的特性。所以詠春拳最重要的是學會怎樣運用身體起動的動作，去發揮出最快、最迅速的技擊方法。

我個人覺得詠春拳術既可防身自衛，又可強身健體。健康是最好的財富，因此詠春拳是一門值得終身投入、鑽研的拳術。很多人學武術都希望尋求名師指導，江師父就是一位十分重視尊師重道和真誠傳承的武術家。他的詠春拳系，是以速度、硬度與法度為綱

領，以講求穩健、活動自如、自然實用為原則，從不標奇立異。

他向全世界推廣詠春拳，真正做到「滿園皆花，遍地『春』色」。

江師父在他的訪談中，就曾引述他的授業恩師周年發師父贈給他的八個字：「善攻能守，鬼手佛心。」當我瞭解這八字裏的含意後，就更加提高了對詠春拳先賢的敬意。「善攻能守」，是各門武術都希望做到的效果，然而「鬼手佛心」，江師父告訴我：「就算我們手裏有致命的功夫，我們都不許輕易出手傷人。」

如今江師父將他三十多年對詠春拳的體會和個人見解，以及在武術界的所見所聞匯集成書，與廣大詠春拳愛好者共同分享。這是一個難得的機會，希望讀者透過這本書，能加深對詠春拳術的認識，去領略詠春拳內裏的真諦。最後，我希望江師父這本書，能助

吳王依雯　BBS 太平紳士

庚子年春

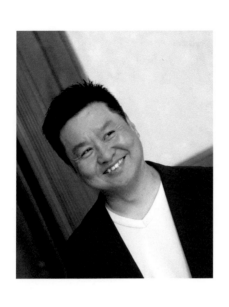

梁偉鴻序

回想起來已經是廿多年前，我是一個金融期指市場的經理，日出而作，日入而息的白領工人，逢星期日我都會約一班好友，一起到公園集體學習氣功，推手，既可聯誼亦可強身健體。

有一次出席一位同業的生日派對，場面十分熱鬧，互相舉杯暢飲時，察覺到有一位我不認識的男士靜靜坐在我的對面，一時間我被此人吸引，問身旁的朋友他是誰，朋友告訴我，他叫江志強，他的詠春拳練得不錯。詠春拳三個字令我精神一振，因為學習詠春拳是我少時的一個夢想。只是當時社會及經濟問題令我未能得償所願。

當時不知道是什麼理由驅使我走到他的面前坐下，一開口便是：「強哥你好，我叫梁偉鴻，我很希望跟你學習詠春拳，你如有空閒時間，可以教我嗎？」

我做夢也想不到，他一句「可以！」的答覆，便開始了我們廿多年的師徒緣。

說到師父的發展歷史，如果我說我是見證人，真的一點也不為過，因為師父由創立拳會，樹立起他的招牌以來，我就從未離開過他。如果說我是他的開山大徒弟，相信亦沒有人會反對。

有朋友問，你跟江志強那麼多年，相信學到他不少功夫？這個不假，我承認。但我因工作關係，平時比較少練，不能跟師父的水平作比較，但任何人只要演練詠春拳的膀手及欄手，我就能判斷此人是否跟隨過我師父，是否我師父教出來的，這也是我唯一自豪的地方！

歲月悠悠，師父的奮鬥過程真是有一個故事的。當年無人認識，跟隨師父到一些人煙稀少的偏僻小區，為拳會做推廣宣傳活動的情景仍歷歷在目，辛酸

的滋味唯有自己知。

師父對功夫的執著，亦是我敬佩他的原因之一。

因為從我拜師的第一天起，他一直在努力學習。有時我看他教授一些小師弟們基本的套路「小念頭」，那是我二十多年前已經學過的功夫，但仔細在旁邊聽師父講解拳理及動作角度位置，發覺跟我從前所學的已經完全不同。不同的並不是動作創新，而是他對拳理的細緻分析，令我感到學海無涯。

當知道師父寫了一本以《歸真——詠春江志強》為名的作品，我很高興！希望師父這本大作，能為詠春拳以及武術界帶出一股正能量。「歸真」二字代表歸納總結，念念不忘、必有迴響！最後祝師父的作品書行萬里，一紙風行！

門人　梁偉鴻敬上

庚子年四月春

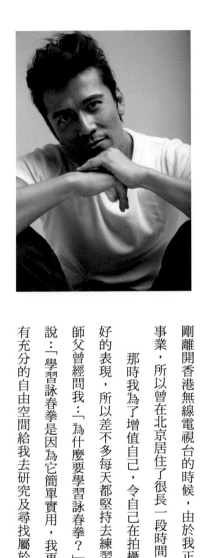

唐文龍序

詠春拳究竟有什麼與眾不同之處？是否因為它曾在上世紀七〇年代被美國海軍陸戰隊定為訓練項目之一？抑或是因為詠春拳是李小龍所創的截拳道三大元素之一？又或者是因為「葉問」系列電影的橋段吸引大家呢？憶記二〇〇三年經好友介紹認識江志強師父，投緣下我拜入江志強師父門下學習詠春拳，轉眼間已過了十七年。最初跟隨師父學習詠春拳，是我剛剛離開香港無線電視台的時候，由於我正在發展內地事業，所以曾在北京居住了很長一段時間。

那時我為了增值自己，令自己在拍攝工作上有更好的表現，所以差不多每天都堅持去練習。依然記得師父曾經問我：「為什麼要學習詠春拳？」我回答師父說：「學習詠春拳是因為它簡單實用，我更喜歡的是它有充分的自由空間給我去研究及尋找屬於和適合我自

己的武術。」

自此之後，我就算身在外地工作，每天都會抽出時間去練習，從不間斷。由「小念頭」開始，然後「沉橋」套路。循序漸進，師父很快開始教授我「木人椿」。師父教導嚴謹，而我個人又非常喜歡練習椿法，因此我家中亦很快添置了一盤木人椿。

在舘中我很用功練習木人椿，開始接觸木人椿時，十分享受碰擊木人椿手的聲音，但到師父手把手教授我椿法，初窺椿法門徑，我才明白應如何正確操練木人椿，達至師父所說的「活人要打生椿」。

詠春拳的「黐手」是最令我神往的項目，每次跟師父練習黐手，師父隨意的手法變化，總會令我有驚喜，覺得我和師父在黐手過程中，各有一種本能反應，彼此無需言語卻有一種無聲勝有聲、手隨意轉的默契。

經過長期的練習及研究思考詠春拳，每一個動作背後的原理使我明白，如何適當地去使用出本能的力量，這是整個詠春拳系裏的精要，結構十分完美。我們可以透過黐手的實踐，去感受到那種模擬格鬥的真實性。所以我個人是極力推介詠春黐手，它是一種非常好的練習方法，能幫助我們提升反應、知覺及技術，令練習者精神放鬆，直到思想呼吸及身體成為一致，這亦是我練習詠春拳的要求及追求的境界。

知道江志強師父的新書即將推出，我相信這本著作一定會為喜愛詠春拳的朋友帶來喜悅。最後我祝江志強師父的著作傳揚海外、一紙風行！

弟子　唐文龍

庚子年四月春

22

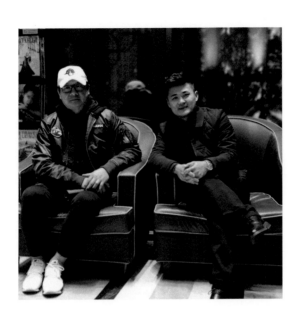

史中川序

緣起、緣聚

很多人問我學習詠春有何用？我想大多數人都會說可以強身健體，能打，實戰性強！我的回答是：學習詠春是一種修行！通過對拳法的修煉，讓自己在這個浮躁的社會能夠把心靜下來，專心去修行。當然，學拳光練不用，不實戰，那就是在玩拳，只有實戰才能學以致用！我並不是鼓勵去打架，去爭強好鬥，可以帶上護具模擬實戰。

二〇〇八年，電影《葉問》讓中國內地絕大多數愛好武術的人知道了葉問這個名字，詠春拳名揚全國。那年我在上大二，每一個男人都有一份武俠情懷，加之從小到大我的身體都不好，免疫力低下，時常生病，於是我便在網上搜集一些詠春師傅的教學視頻，跟著一起練，一直練到二〇〇九年暑假。有一次，在籃球場上與人發生矛盾衝突，然而自己所學根

本用不上，只能與對手胡亂糾纏，當時因為年輕氣盛，靠自己的速度和爆發力，贏得了那場戰役！從那之後我便想，這樣瞎練不行，我得找一位好的師父，跟著他系統性地學習才可以。於是我便在網絡搜索哪位詠春師傅厲害。一位網友提到了香港詠春拳江志強師傅能打，加之我搜索到了美國探索頻道做的一期節目，說的是兩位專業的美國格鬥選手走進香港學習詠春拳，並與師父弟子切磋，這是我第一次看到真正的詠春實戰，實戰詠春的魅力讓我如癡如醉。於是我開始尋找視頻中江志強師傅的聯繫方式，有幸從網上獲得江師傅的 E-mail。我抱著試試看的態度，發了一封信過去，第二天我便收到了回覆。我告知師傅我在網上看視頻學習已有一年時間，師傅說視頻只能讓我學個拳型，學不到拳理，他有著一套自己的系統訓練模

師傅得知我的情況以後，非常熱情地向我介紹了他的第一個內地學生王衛，並告知了他的聯繫方式。沒過幾天我便坐火車去了福建拜師，因此江志強師傅成為我的師公。

　　在福建學習了兩年以後，我開始赴香港找師公深造拳藝。第一次去香港，得先坐好多個小時的綠皮火車去深圳，凌晨到了深圳，在火車站待到早上然後從口岸過關再坐港鐵到師公原先拳館的所在地香港天后。由於我到了，師公還沒到，我便在拳館門口樓梯上睡著了（一路的疲憊加之基本一宿沒睡）。忘記過了多久，師公叫醒了我。一進門，香港拳館那種濃濃

24

的傳統武學文化氣息撲面而來，一進門，映入眼簾的就是牌匾、木人樁。一面牆上滿是拳舘徒弟的照片，一面牆上掛滿了獎牌，另一面牆邊堆放著拳套、護具、沙包等等，看見這些就已經讓我毫無睏意，立即開始了我香港的求學……

寫求學我想永遠也寫不完，那麼就說說我在學習中的一些難忘的經歷吧。記得那時師公教我練習戰步馬、前進馬、三角馬以及正蹬腿，因為拳舘地上鋪的是地板革，我來回一遍遍地走馬步。為了提高抬腿速度，師公讓我做內抬、外抬以及盤腿的練習，草芥一抽我便得抬腿，慢一點腿上便會有血印。師公不說停，我是不會偷懶的，因為求學不易，我自己真的很享受這個過程。第二天便好，一覺醒來，大腿抬不起來了，腳掌也磨破了，當時真的想今天要是能休息一

下該多好！一大早師公到了拳舘，問我：「今天感覺怎麼樣？」「還好！」我無所謂的表情。「那接著練！」師公說道。我忍著痛開始了那天的練習……說心裏話，痛歸痛，但是師公看著你，那種無形中給予你堅持的力量是無法形容的！

那次學習是冬天，臨走時師公給我買了件棉外套，說我回去北方會冷……

這麼多年下來，風風雨雨，拳藝進步的同時，師公讓我更加明白念頭不正、終身不正的做人道理。

在此感謝師公、師娘幸福的一家，遇見他們是我的榮幸。

<div align="right">

弟子　安徽　史中川敬上

二〇二〇年五月一日

</div>

張志奇序

擇一事，終一生

提起家傳，內心滿是遺憾，我曾祖父那一輩，在老家一帶是出了名的練家子。小時候最喜歡聽父親講述先輩的習武生涯，後來在特殊的歷史時期，由於生活與命運所迫，家傳漸漸變成了失傳，好好的一門武藝卻在父親這一輩人身上蕩然無存。

年少時就因銀幕上的武俠世界而癡迷，那時候提起學武術，總會被家人認為是不務正業，仗劍天涯自此成了人生一夢。後來就只能按部就班，上學、工作，做一個普通人。一日有機會，我還是會嘗試接觸一些格鬥術，聊以自慰。

二○一三年，恰逢王家衛導演的電影紀錄片《宗師之路》走進我的視野，也重新樹立了我對民國武林及傳統武術的認知，強烈的願望促使我重新燃起了心底的那顆火種，想親身一探武術的傳承之路。

有一回，在網絡上觀看武術真人秀節目——《格鬥全天下》，在諸多武術流派當中，我被片中的詠春拳導師江志強師傅所展現的技法特點與格鬥思想所吸引。

臨近而立之年，經過一次次的思想掙扎，我辭去工作、離別家人，隻身跨越三千多公里，跑遍了廣東、福建等地，最後來到鵬城（編按：指深圳）尋得名師，苦苦拜求詠春技藝。心懷一片虔誠，終於踏出了這一步，卻未料到此行遭受了沉重的一次打擊。

那家武館價格不菲，所謂的「名師」卻沒打算用點心思點撥一下我這個前來學藝的新人。日常在武館難得見到這位李姓師傅，大多數時間我們都是跟隨早一年到來的學員一起訓練。有一次，我向武館的師傅求教「力從地起，腰馬合一」為何意，師傅當眾笑我：

一個剛來不久的「小學生」卻提出了「狹義相對論」一樣的問題。然後便不了了之。

在那家詠春拳館，大家閉門造車、自娛自樂，我作為傳承班的學員歷經大半年時間的訓練，愈發困惑。當朋友們都在為我勇於堅持自己嚮往的人生而讚歎的時候，投入其中的辛酸又有幾人能夠體會？

「念念不忘，必有迴響。」此生與師父結緣，似乎是冥冥中注定的事。就在我心灰意冷，準備黯然離開之時，經曾經的同事小許介紹，我和同一家武館求學的小戴，有幸拜見江志強師傅。得知我們此行求教的目的後，一連五個小時，在對我們這些陌生人的言傳身教中，江師傅讓我第一次見識到了真正的「高山」，也讓我親身體會到心中一直追尋的「真功夫」。

「葉底藏花一度，夢裏踏雪幾回。」遇見江師傅，

28

我算是幸運的。我和小戴決定克服一切困難，赴香港跟隨江師傅，從頭學習詠春拳術。

正如俗話說的那樣，上蒼給你關上一扇門的時候，會為你打開一扇窗。在香港求教期間，江師傅毫無保留地手把手教授我們詠春拳術，由於每次在香港逗留的時間有限，江師傅特意為我們制定了嚴格的訓練計劃，以便我們每次到來盡可能有更多的收穫。得知我們當時生活拮据，江師傅在生活上給了我們無微不至的關照，訓練之餘他總是熱心地充當我們的嚮導，帶我們去品嚐香港美食，我內心很清楚這不是他的義務，但江師傅卻從不介懷。有時，我和小戴正在武舘練習對樁，江師傅便親自將兩碗熱氣騰騰的雲吞麵端到我們面前，然後告訴我們訓練強度大，注意休息的同時要補充營養。諸如此類，歷歷在目。

經過兩年時間的接觸，我和小戴被江師傅教授功夫的方法及其處世為人所深深折服，有幸先後拜入師父門下，如今，我終於可以在眾人面前自豪地喊他一聲師父。

如今提及師父，我心中難免還是有些悲觀。我覺得很難得有人能夠像他一樣選擇了功夫，能沉下心來堅持大半生，一往無前，處處尋師訪友，用自己的雙拳打出一片天地。他走過的路、吃過的苦，在習武之路上豐富的閱歷，成就了他如今的技藝和武術思維。從詠春拳術教授方法到各家各派的武術功底，從老一輩的武林儀軌到香港武林的軼事，師父都如數家珍，在我們眼中，師父就是一本「武術百科全書」，我認為後人很難再達到他那樣的境界。

在我看來，師父內心是一個講規矩、守傳統的

人。他在香港皇后大道東開設的詠春拳館極具老一派的作風，如今在內地城市中很難見到那樣的傳承風格。師父心中抱守「忠勇仁義」，待人接物都有自己的原則，他的言談舉止富有人格魅力，總能給每個人留下深刻的印象。但是師父教授功夫時，卻是一個喜歡追求無限的人，他從不標榜自己的功夫多麼了得，也不認可別人給他冠以「江系詠春拳術」的名號，而是追求詠春技術的實用、符合時代的發展和習練者的需求。

擇一事，終一生，不為繁華易初心。庚子年初，得知師父將畢生心血，寫成一本關於詠春拳術的書籍，留給廣大的詠春門人及愛好者共同交流參詳，我認為這對於詠春拳術健康有序地傳承和推廣是一件很大的功德。希望廣大讀者能透過這本書開啟一段新的旅程，感受詠春浩瀚的胸懷，亦或歸於寧靜。相信每位讀者撥開雲霧，會望見天空的明月。

弟子　蘭州　張志奇

二○二○年四月

30

時間拉回到六年前，二〇一四年五月份，一日午休的時候進入了夢鄉，夢中我走進一家武館，舘內正中坐著詠春宗師葉問，身旁是黃淳梁和李小龍。宗師問我：「小夥子前來何事？」我正欲開口，卻被一陣鈴聲驚醒……

相信不少男兒年少時都有習武的夢想，然而多年後能堅持付諸實踐者應該說是鳳毛麟角。而當年的一場夢境，卻令沉睡在我身體內二十多年的功夫夢破土而出。此後一年多的時間裏，我開始廣泛閱讀和搜集書籍中和網絡上有關詠春拳的各類資料記載。經過甄選，找到了當時我認為全國最具知名度的詠春拳培訓機構。至今我仍深刻地記得，當時已是邁向而立之年的我，決定放棄教師職業而去學習詠春的執念，為此我和家人博弈了一年多時間。最終在二〇一五年七月

十一日的早晨，我背著行囊和家人在車站告別，滿懷憧憬踏上前往深圳的路途，從而開啓了我追尋詠春的人生。

人生的理想總是美好而豐滿，但困難和艱辛也將接踵而至。在深圳的一家詠春拳機構學習了三個多月後，我便慢慢失去了之前對詠春的信心和熱情，這裏的教學方式和習武氛圍都讓我感覺格格不入，學員們每日都是陷入對師傅的吹捧聲中，而忽略了習武本身，心中的詠春殿堂竟是如此沒落。那段日子，我每晚躺在床上輾轉反側，久久不能入眠⋯⋯

有一日，拳館的一位師兄對我說：「小戴，香港的一位詠春師傅江志強要來深圳，你既然這麼癡迷詠春，是否想拜見一下？」我當時對於師父的名號並不陌生，於是在這位師兄的陪同下欣然前往。記得和師父第一次見面是在九月下旬，我們在深圳吳師傅的詠春拳館裏等待著師父的到來，當他從門口進來時，我首先迎了上去跟師父問好，師父也很主動地跟我握手說：「你好，我是江志強。」

初次見面，我就被師父身上那種傳武人的氣質深深吸引了。飲茶聊天之時，師父跟我們探討了一些有關詠春功夫的理念和技術要領。一番交流之後，真是讓我心悅誠服，我不禁在心裏感慨：這才是我要尋求的詠春。那一天的相見對我來說是幸福的，因為我從放棄詠春的痛苦中又活了過來。

相隔一個月之後，我初次踏入香港，來到師父的武館。那一瞬間，我彷彿被時間定格在那裏，一張張發黃的舊照片，一件件鋒利的兵器，還有那塊書有「詠春」二字的牌匾，都使我感到這裏沉澱了太多的歷

32

史記憶和傳武故事。

在師父的武舘裏，我們一邊飲茶，一邊交流。師父為我詳細講解了詠春的基本架構和一些拳理心法，幫助我調整了之前學到的一些粗淺功夫。碰到一些我不懂的技術動作，他會馬上起身，親自示範給我們看，每次當他用勁力把我震到三米開外的地板上，我心裏感覺十分歡喜，那是一個詠春追夢者對真功夫的熱愛和執著。晚餐離別之際，我對師父說，期待我們下次相會。師父說：「有緣自會再次相見。」

離港之後，我內心又燃起了新的希望，也反思和總結了這半年多的闖蕩和磨練。我下定決心，想拜入師門，跟隨師父學習詠春。

不久，當我再次走入師父的武舘時，師父正式給我開樁、開拳。這對於我來說是歷史性的一刻，對於

當初追尋詠春的熱情和期望更高了。

時間一晃，已在師父身邊學習六年之久，在這些年裏對詠春的認識和理解也在不斷加深，在這裏我只簡要談三點感悟。

其一，中國傳統技藝，由於蘊含了幾千年的東方哲學思想，很多都會由技術上升到藝術，不是花費幾年時間學完所有課程體系就終止了。師父說過，學完課程之時，才是你剛剛「入門」的開始，所以很多傳統藝術，沒有終點，每位歷史上的大師都在這些沒有終點的道路上，窮其一生，探尋本源。

其二，「一回熟，二回生」。這不是我們常說的一回生，二回熟，相反從熟悉的知識體系跳躍出來，重新根據當下的形式和背景去探討更接近於合理的技術和理念。

其三，從技術回歸生活。老祖宗留下訓言：「大道至簡」。我們每個人都是社會人，此生除了在技術領域不斷追求爐火純青的造詣，還需要與其他人去共同分享和承擔歷史留給我們的一些小小的任務，讓詠春的思想回歸我們的生活，更巧妙地、更真實地融入大眾的世界。

如今，師父走過了四十多年的習武生涯，在整理和追憶的過程中，師父於年初發下宏願，決定以自身武術道路上的修行和感悟寫一部書。既是對自身這輩子在武術（尤其是詠春）之路上的總結，也是把自身經歷及收穫與眾人分享。

我想這不僅是我們詠春門人的福音，更是那些願意此生為追求夢想而奮鬥的追夢人的一盞明燈。當你某一天打開這本書，去體驗精妙的詠春世界時，希望你也能在書中找到心之所屬。

最後，我衷心地感謝恩師江志強將我帶入詠春拳藝的殿堂。我和師父的緣分將繼續延續下去，我和詠春的故事也將繼續下去。

<div style="text-align: right">

弟子　杭州　戴杭登拜上

二〇二〇年五月一日

</div>

34

張國威序

能夠為恩師江志強師父的這本《歸真——詠春江志強》寫序，哪怕只是隻字片言，都讓我覺得榮幸之至。

跟隨師父學習之前，自己習練詠春拳已有近十年。接觸學習師父體系的詠春拳第一印象是「精細」，從第一節課的「開樁八式」、日字衝拳的六種打法起，每一個動作的每一個細節都和實用性息息相關，與自己以往所學所練大致外形相似，內涵、深度、實用性卻大不相同，從此堅定了我追隨師父修煉詠春功夫的決心。

隨著學習的逐步深入，愈來愈覺得，師父的詠春功夫非常「傳統」，與很多比較流行的融入了大量現代搏擊打法的詠春拳不同，師父的詠春，更追求「埋身」，馬步時刻不離「沉穩」，防守手法以巧勁化力

為主，發力渾厚剛勁，進攻方式豐富多變，步法靈動緊湊，拳腳擊打同時結合「擒而不拿」的反關節技術……方方面面都充滿了濃濃的傳統南拳味道，簡潔、實用。

根據我的個人理解，師父的詠春功夫，是融入了他一生習武之實踐經歷的成果（以傳統詠春為本，融入了南拳的發力方式，有李小龍截拳道的思想理念，外至硬功，內至氣功等等），技術內涵豐富，又緊緊遵循詠春拳和傳統功夫的真義〔師父說「技術可以改（改良、改進），味道不能變」〕。在現在這個傳統功夫沒落的時代，這是我們千金難求的財富。

如果您喜歡詠春拳，喜歡傳統功夫，喜歡傳統文化，那您一定會通過本書有所收穫！也希望更多的人

能接觸、學習詠春拳，學習傳統功夫，把先輩的智慧結晶傳承下去。

詠春江志強拳術會西安分會

弟子　西安　張國威敬上

二〇二〇年四月二十二日

童穎華序

與師父結緣之點滴

值此師父大作《歸真──詠春江志強》出版之際，不禁回憶起與恩師結緣的點滴。

初識詠春拳是由二〇〇八年電影《葉問》始。我被片中打鬥的獨特效果所吸引，方知原來打鬥可以這樣輕巧、瀟灑；沒有長橋大馬，沒有大開大合，但一樣打倒對手。很想學，然而不知道哪裏有得教。

此後營營役役間，一晃八年。二〇一六年秋，一個相熟十來年的朋友介紹我進入本地一家培訓班學習，一週三堂夜課，每課大致兩小時。期間練了些攤、膀、伏等基本手型。然而匆匆數月過去，二字拑陽馬的原理還是不甚明朗：雙腳間距開到多大，膝蓋有多扣攏，馬有多低，膝蓋朝向哪裏，腰胯如何處理，肩背如何處理……還有比如膀手手指的朝向問題，明知道朝向對手的話容易被擒拿，那麼如何破

解，手型如何改良，受力點難道在肩部三角肌那幾束小肌群？發力又是如何，發力方向往側邊還是往前邊？好多疑問在腦際得不到清晰明白的拳理解讀。

有了問題當然要找名師答疑解惑，然而人海茫茫，要尋找答案談何容易。

二〇一七年秋，偶然看到 Discovery 頻道的一輯 Fight Quest，江志強師傅作為導師乃是此輯的主角，那是我第一次見識到師父的風采。正所謂由實戰中來，師父的詠春打法貼合街鬥，而又超越街鬥，由傳統中來，結合了現代博擊的些許概念，舉手投足間無不充滿韻味！

這輯紀錄片其中一節講「黐手」的約莫十多分鐘，我反覆觀摩幾十遍，感覺如雷轟頂、聞所未聞。原來黐手需要同時埋身、入位，所謂「契入去」，

而不是四條手臂盤來盤去地玩耍；原來黐手只是一種訓練方法，不以打倒同門為目的，更不能傷害到一同練習的夥伴！這些初步概念都是認識了師父後才逐漸明白。

接下來一發不可收拾，找到師父的教學視頻「小念頭」反覆觀摩。雖說看視頻學不到真功夫，然而亦由此得以初窺小念頭的門徑。

我仍不滿足。終於在二〇一七年的初冬，在香港皇后大道東師父的拳館，有幸見到師父的盧山真面目。不識武林規矩，我一坐下來不到十分鐘即提問師父，馬步如何站，膀手如何發力，如何避免被擒拿。

對於我這個陌生人，師父竟然也不避忌，即刻站起身大方教授。由此第一次知道何謂膝頭對腳趾，何謂翻胯。再後來的課程，又領略到何謂三角為架，何謂四

門三線。至於師父一門的膀手，總共有五種，指向也
並非對手，而是自然下垂，其中正膀手用力向正前
方，乃是千百回實戰得來的經驗改良。

第一次見師父，就這樣滿載而歸。平日只在視頻
裏見到的大咖，居然與我聊天泡茶六個多小時，實在
平易近人！令人驚訝、興奮。

再後來，多次在晉江、香港、上海、中山不斷跟
師父進修，大課、私課甚或有時只是同門聚首，也總
能從師父那裏得到些好處。雖然進步緩慢，但至少方
向是對了！

二〇一八年深秋，我有幸拜入師父門下！

匆匆兩年多，光陰流轉。

記得一次在香港學習樁法前十手，我在木人樁上
反覆練習耕枕手轉綑手，左右左右不斷翻轉；師父在
邊上看似隨意地耍弄一條短棍；只有我們師徒倆，陽
光灑進來，拳舘裏是埋金埋沙的安靜，只有擊打木人
樁發出的「哐哐」聲……冷不丁師父的短棍敲打下我
的腳踝，又或者是屁股，以示意我腳踝的位置不對，
屁股要收……這樣的教學情形即便是離開香港後，還
是良久在我的記憶中。

我們學拳是為了成就一個更好的自己！

祝願廣大的詠春拳愛好者藉由師父的大作，進入
詠春的世界，修外在，更修內在，完善自我。

弟子　上海　童穎華

二〇二〇年春

詠春江志強拳術會
廣州分會序

廣州分會眾弟子有幸為江志強師父新書作序，深感榮幸，欣喜的同時也感到這份信任的壓力。師父著書能讓弟子作序，可見其胸襟之廣闊，對弟子之關愛。在此謹以心聲簡序，為師父新書道賀。

初識師父時，感覺他為人真誠、平易近人，待人接物讓人感覺很溫暖，後續跟隨師父習武過程更是如此，令我們眾師兄弟經常感慨，這才是宗師風範：謙和待人，如沐春風。

為了我們廣州分會眾師兄弟學功夫，師父不辭勞苦，時常從香港長途跋涉，過來廣州親授。在跟師父學功夫的過程中，師父均是手把手，耐心講解教授。他鼓勵我們教學相長，不明白之處需多提問，他說如果不敢問師父而要自己去悟，那得走多少彎路，浪費多少時間。我們師兄弟深以為然，所以每逢上課，武

館氛氛非常活躍，甚至在吃飯時還拉住師父請教。

師父教導我們，作為一個武者，習練功夫要明概念、懂法理、能應用，才能事半功倍。思想上必須海納百川，胸襟廣、懂接受，師徒間更要互相信任，這些我們都謹記在心。

圈手要圓、伏手要輕、浮而不墜、快慢有序、化繁為簡。詠春如是，做人處事何嘗不是。願能一直跟隨師父習武飲茶，弘揚詠春，歸真人生。

詠春江志強拳術會廣州分會眾弟子

庚子年春

01

江志強小傳

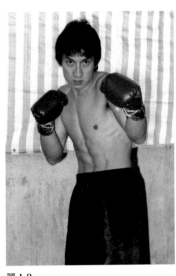

圖 1.2

圖 1.1

江志強，客家人，籍貫廣東興寧，一九六二年出生於香港。由於家中祖輩習武，從小已經接觸武術，尤其是南派功夫。幼時正是李小龍功夫熱的年代。（圖1.1）

一九八〇年經友人引薦拜入大聖劈掛門冼林沃師父門下，接受了冼師父的嚴格訓練，踏入習武門徑，跟隨冼師學習劈掛及搏擊拳術。（圖1.2）

一九九一年拜詠春區志成師父學習詠春拳。（圖1.3）

一九九六年跟隨周年發師父深造詠春拳。（圖1.4）

一九九六年獲香港詠春體育會簽發的教練證書，同年創立詠春江志強拳術會，開始教授詠春拳術。（圖1.5）

一九九九年跟隨李小龍首席華人弟子黃錦銘師父（Ted Wong）學習振藩原本截拳道，為黃錦銘師傅香

46

圖 1.4

圖 1.3

圖 1.5

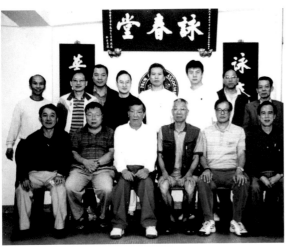

圖 1.7

圖 1.6

港的六名親傳弟子之一。（圖 1.6）

　　二○○○年出任香港詠春體育會（葉問宗師所創立的總會）董事一職。（圖 1.7）

　　二○○一年得到葉問宗師早期弟子袁九會師父傳授詠春短橋及八斬刀法。（圖 1.8）

　　二○○二年參與籌建中國佛山葉問堂及擔任委員一職。（圖 1.9）

　　二○○三成立詠春江志強拳術總會。

　　二○○八年獲美國 Discovery Channel *Fight Quest* 的聘請，在任 Ving Tsun Fight 香港站之詠春格鬥中出任嘉賓並擔任詠春拳術顧問。（圖 1.10-1.11）

　　二○一○年應《星島日報》前行政總裁盧永雄先生的邀請，出任香港《頭條日報》武術專欄主筆，專

圖 1.9

圖 1.8

圖 1.10

圖 1.11

圖 1.13

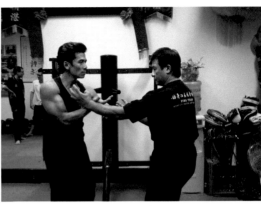

圖 1.12

欄名為：「黑帶專欄」。

黑帶專欄於二〇一〇年九月十日面世，承蒙各位武林前輩、好朋友的鼎力支持，截至二〇一五年七月，共有二百三十期內容，已超過二十萬字。（圖 1.12）

二〇一一年應福建泉州少林寺主持釋常定邀請，回少林寺教授詠春木人樁。自古都是民間人士從少林寺學習功夫，這次獲少林寺的邀請是本人武術人生得到認同和十分榮幸的經歷。（圖 1.13）

二〇一一年率領弟子參加馬來西亞第一屆詠春拳擂台邀請大賽，榮獲羽量級及中輕級冠軍金腰帶。（圖 1.14）

二〇一二年榮獲 Asia Pacific Open University 體育系頒發的武術哲學博士學位。（圖 1.15）

二〇一五年，詠春江志強拳術總會與香港國術總會合作，訪問了十九位香港武術名家，寫作出版《武

50

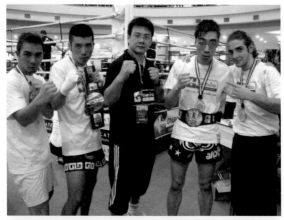

圖 1.14

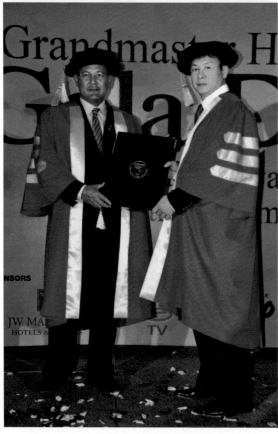

圖 1.15

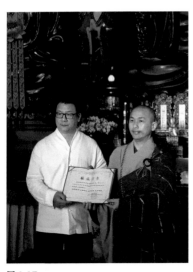

圖 1.17

圖 1.16

林薈萃》（香港篇）一書。（圖 1.16）

　　二〇一六年開始中國內地傳承教學之旅，弟子、分會遍及福建泉州、晉江、莆田，四川成都，重慶，安徽合肥，浙江杭州，甘肅蘭州，遼寧，上海，陝西西安，廣東佛山、中山、廣州、深圳等地。

　　二〇一八年十二月皈依福建泉州少林寺釋常定大和尚門下為俗家弟子，法號宗弘，正式把詠春拳引進少林寺，教授少林武僧。（圖 1.17）

　　二〇一九年應韓國慧星出版社的邀請，製作一本專門的詠春拳教材書籍。該書被翻譯成韓文，推廣到韓國四間大學，令韓國熱愛詠春拳的朋友們能夠分享中國武術的優秀拳種。（圖 1.18）

　　　　現任職：

圖 1.18

圖 1.19

詠春江志強拳術總會永遠總監

詠春江志強拳術會永遠總監

詠春江志強拳術會廣州分會永遠總監

詠春江志強拳術會西安分會永遠總監

詠春江志強拳術會福建晉江分會永遠總監

詠春江志強拳術會安徽合肥分會永遠總監

香港振藩截拳道武術顧問

香港精武體育會榮譽會長

香港中國國術龍獅總會榮譽會長

國際大聖劈掛門功夫總會副主席

大聖劈掛門冼林沃技擊會榮譽會長

大聖劈掛門萬榮佳國術總會榮譽會長

香港客家功夫文化研究會榮譽顧問

國際蔡莫派國術總會榮譽會長

永春白鶴研究會榮譽會長

國際周年發詠春拳術總會教練

中國佛山葉問堂委員會委員

羅山派張文聲國術總會榮譽會長

東江周家螳螂李天來拳術會榮譽會長

中華國術總會武術顧問

香港國術總會武術顧問

國際南少林五祖拳聯誼會榮譽會長

香港泰拳理事會榮譽會長

全球白眉總會榮譽會長

龍形體育總會榮譽會長

振藝體育會永遠總監

赤柱振藝體育會永遠總監

02

詠春拳源流簡介

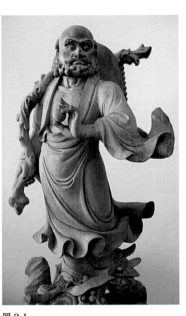

圖 2.2 　　　　　　　　　圖 2.1

　一個門派一個故事，一個拳系就會有一個核心人物。筆者多年尋師訪友，搜尋歷史資料，憑著一種研究心態，去面對相關的故事人物和門派歷史。詠春拳奉福建少林五枚師太為祖師，相信百分之九十九的詠春拳弟子都會認同。

　中國武術說到南派，耳熟能詳的基本都離不開所謂「廣東五派十三家」，總括來說都以「南少林」為門派之源流根本。（圖 2.1-2.2）

　它們的門派源流故事大多都是圍繞著火燒少林寺所發生的事。內地曾經發表過的一篇研究南少林歷史的文章，是這樣說的：「少林拳仍是佛家拳。」（圖 2.3）究其原因並不複雜，不論「僧」也好，「佛」也好，他們都是南少林，而江湖所傳的南少林就是天地會。稱「僧」、「佛」是表明它們都出自天地會，但卻未見得

58

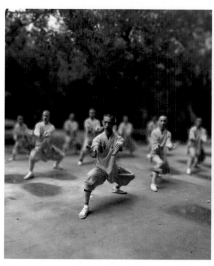

圖2.4　　　　　　　　　　圖2.3

一定要有師承枝葉的聯繫。

中國著名武術考證家徐震在《少林宗法圖說考證》一書中提到：「湘中既為洪門盛行之地，其拳家則幾乎皆稱少林派。洪門起源，本與明室遺老有關，而幫會中人，大多通識武技，然則此派少林拳史事之傳說，當由武術家之在幫者所演成也。」所以徐震又說：「此書所言之少林拳，只是依託，並非明代少林一派。」

其實又何止一個湖南？武術在民國年間被分為南派、北派，這種分法實際上是很有道理的，幾乎整個南方，包括廣東、福建、廣西、江西、湖北、湖南、四川等地的武術，都和天地會有著密切關係，風格也因此近似。

這些地區流行的拳種流派，其傳說絕大多數涉及諸如少林寺、和尚、皇犯、欽犯、避難、避禍、遁

59　　　　二　詠春拳源流簡介

圖 2.5

圖 2.6

隱、刺殺雍正等內容，這絕對不是偶然，而是說明其與成員因反清復明活動遭通緝、追殺的天地會，有著密切關係。

少林寺僧兵流散各地，進入天地會，傳授自己的少林武功，少林武術也因此大規模流傳至民間。天地會利用少林寺作為號召和旗幟，於是天地會所傳播的武術，就被稱為少林武術。所謂有洪門處即有洪拳，天地會活動範圍之內，所有的武術都是少林派。天地會分佈超過了半個中國，其活動幾乎遍及整個中國，無怪乎「天下功夫出少林」。（圖2.4-2.6）

所以這個少林寺實際上是找不到的。南少林寺究竟在哪裏？福建的泉州、莆田、福清、福州等地爭得不亦樂乎。（圖2.7-2.9）其實，根本不存在這麼一個具體的「南少林寺」。應該說：南少林就是天地會，

天地會就是南少林，哪裏有天地會，南少林寺就在哪裏，所以也才有那麼多的南少林。

中國武術源遠流長，地域不同，風格有異，有南北派系，內外功法。嶺南拳術以南少林之洪、劉、蔡、李、莫為主。聞名世界的詠春拳術更獨樹一格，風靡一時。詠春拳相傳是由南少林五枚師太所創，傳福建女子嚴詠春，亦因此而其得名。

傳說五枚祖師為少林五老之一。火燒少林寺發生在清代雍正年間，雍正皇帝懷疑當時福建少林寺為漢人反清基地，下令圍剿少林寺，派出官兵經寺內武僧馬寧兒接應攻入少林寺，夜間突襲，焚燒古剎，寺內僧人大多慘遭殺害，逃出生天者，紛紛亡命天涯，躲避清廷追緝。

根據葉問宗師遺留下來的文字記載，五枚祖師是

圖 2.7

圖 2.8

圖 2.9

避禍走到四川，隱居在大涼山。五枚祖師以南少林拳法為基礎，結合了蛇鶴象形，創出了一套以柔制剛、高身窄馬的拳法。

大涼山腳下有一豆腐店，掌櫃姓嚴名二，有一女名詠春，五枚師太見詠春聰敏，便收為弟子，帶她回山傳授拳藝。

日後詠春嫁夫姓梁名博儔，博儔喜習拳棒，成婚後夫妻閒時切磋拳藝，博儔總被詠春所使用的拳法克制，開始博儔由敗而不服，後來卻漸漸對這種拳法產生了求學的念頭。詠春看見夫君對自己的拳法有興趣，便把拳法傳授給他。博儔問妻：「這套拳法名稱是什麼？」詠春答：「師父傳藝時並沒有告訴我這是什麼拳！我只知道我師父是由福建少林寺來的。」梁博儔認為這套拳法十分精妙，但日後如有人問及拳法名

稱，總不能說拳法無名，何況人生處世又怎能作無源之水、無根之木？於是跟妻子商量後，就以妻子的名字為名，稱為「詠春拳」。

詠春拳二傳梁博儔再傳弟子梁蘭桂。梁乃是天地會成員，以郎中身份到廣東佛山，傳授詠春拳於梨園紅船子弟黃華寶及梁二娣。一八五五年（咸豐五年）李文茂帶領梨園子弟起義反清失敗，滿清政府下令禁演粵劇，執行禁令的是當時的兩廣總督葉名琛。他在廣州曾被李文茂的粵劇子弟兵圍攻多次，對粵劇藝人是深惡痛絕的。因此，他不獨禁演粵劇，還下令解散所有的粵劇戲班，而且焚毀佛山和廣州的「瓊花會舘」及所有戲班紅船。當時被殺害和被株連的粵劇藝人和民眾數以千計。詠春拳在紅船上發展的歷史可說是在這裏畫上句號。

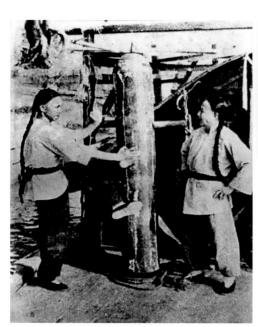

圖 2.11

圖 2.10

詠春拳開始由四川回流入廣東，經紅船、粵劇傳入佛山。所有的傳承人物和情節，都有不同的版本故事。這些傳承的人物歷史及故事都是發生在中國清朝年間民間反清情緒高漲的年代，經歷了太平天國、火燒紅船、焚毀瓊花會館，箇中的真真假假都以故事形式在民間流傳。

我認為一切都只能當作參考而已。紅船黃華寶、梁二娣二人亦迫不得已登岸歸隱於佛山（圖 2.10-2.11）。同時間收了一個對詠春拳發展十分重要的人物，此人姓梁名贊，鶴山古勞人，佛山歷史記載稱他為「佛山拳王」。

按照現有的資料顯示，佛山詠春拳有文字記載的人物應該是由梁贊開始。梁贊，原名梁德榮，生於一八五一年，原籍鶴山古勞人士，十八歲拜紅船子弟梁

圖 2.13

圖 2.12

二娣學習南少林拳術及六點半棍法，後梁二娣引薦到亦師亦友黃華寶門下。數年間梁贊盡得詠春拳真傳，技臻化境，法度樁馬功力達至上乘之境，當時聞名而來印證試技者無不數招之內被其擊敗。詠春拳成為嶺南一帶聲名大噪的拳派，梁贊更以實戰技擊成名於整個廣東佛山，獲得「詠春拳王」之號。梁贊並開設醫舘於佛山筷子街，名「杏濟堂」，人稱「佛山贊先生」。

（圖 2.12）

陳華順又名「找錢華」，因少年以找錢幣為業而得此名。華公乃梁贊入室弟子，盡得真傳，亦因工作於市井，實戰情境多不勝數，其於梁贊晚年代師出戰的精彩典故，到現今在佛山仍有跡可尋。

華公教授詠春拳，三十六年中共收弟子十六人，而最後所收的關門弟子，名叫葉問。（圖 2.13-2.14）

圖2.14

葉問宗師於一八九三年十月十日出生於廣東佛山。原名葉繼問。宗師在一八九九年至一九〇五年，由六至十二歲，在佛山拜入陳華順門下，學習詠春拳術。一九〇五年，葉問十二歲時，陳華順公仙逝，彌留之際囑咐弟子吳仲素，繼續栽培這位小師弟成才。

稍後宗師隨師兄們護送華公靈柩返回故鄉順德陳村安葬。

宗師遵守華公遺囑，跟隨二師兄吳仲素繼續練習詠春拳，當時吳仲素設館於佛山普君坊線香街。據筆者搜集的資料顯示，當年同時間在吳館學習詠春拳的還有阮奇山、姚才，人稱詠春三雄。

宗師十五歲得到姻親龐偉庭資助到港求學，就讀於香港赤柱聖士提反學校。一九〇九年至一九一三年，在香港讀書時經同學引見，認識了梁贊次子梁碧

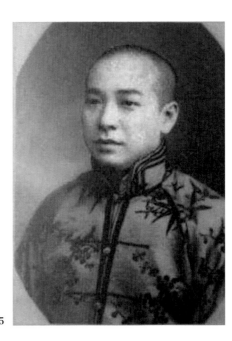

圖2.15

（圖2.15），隨梁碧深造詠春拳，四年間盡得梁碧詠春真傳，後返回佛山。

一九一四年，宗師在二十一歲時返回佛山，娶妻元配夫人名張永成，佛山望族，是清末大臣、戊戌變法關鍵人物張蔭桓之後人。

在這二十多年的歲月中，葉問宗師人緣甚好，喜交武林人士，常常互相研究及切磋武術，故在佛山享有譽名，南北武林皆知佛山有葉問。

一九三七年，宗師四十四歲，日軍侵華，南中國淪陷。宗師高風亮節，誓不為寇所用，故生活窮苦，常有斷炊之日。幸得好友周清泉接濟。宗師心存感激，答允收其子周光耀為徒，在佛山永安路聯昌花紗行內教授詠春拳，此時一起學拳的還有郭富、倫佳、陳志新等人，這一批人應該是宗師第一批親傳弟子。

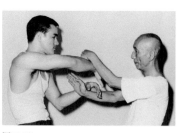

圖 2.16

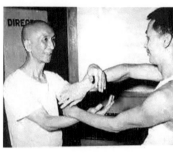

圖 2.18

圖 2.17

拳，他將舊譜唱新聲，對發揚詠春拳居功至偉。

二年仙逝，享年七十九歲。宗師一生，敢於改革詠春

葉問宗師（一八九三年——一九七二年）於一九七

崇的一代宗師。（圖 2.16-2.18）

最負盛名的中國武術，是現今詠春拳全人一致公認推

拳從佛山南傳香港，繼而傳遍全世界，令詠春拳成為

術，門徒中人才輩出。在短短數十年間，宗師將詠春

挾技返港定居，五十年代設舘廣收門徒，發揚詠春拳

一九四九年，宗師五十六歲，中國解放，葉問

理上加以指導。

彭南親自請求下，在佛山上沙眾義體育舘對彭南在拳

功夫也全部放低。一九四八年，經好友湯繼之介紹、

期，是宗師工作最繁忙的年代，他連最心愛的詠春拳

一九四五年抗戰勝利，宗師五十二歲。這段時

03

淺談詠春拳

圖 3.1

中國是禮儀之邦，以忠、孝、禮、義、仁、智、信為立身之本。要堅守中華武術傳統的信念，不單只從技術上及歷史資料裏去發掘和整理，在思維道德上亦要正傳正脈。

上世紀五六十年代的香港百姓生活仍然非常艱苦，有所謂文窮武富的說法。富裕人家都會請有名望的師傅到家中或宗祠去教授族中子侄學武，首要是信任當教師傅教好子侄，以武立德，日後做個堂堂正正的人，光大門楣、光宗耀祖。

所以，在那個年代凡習武者都非常重視師門、師資和傳承，未學武先要懂得尊師重道，一日為師終身為父。現今的國術門派發展方向已經趨向所謂「現代化」。年輕人學習國術，只是一種潮流，把功夫當作一項健身的休閒運動，對武德及尊師重道的品行毫

無意識、毫不關注！現今的習武者大部分已經沒有了傳統的師徒關係概念！亦不會視其為授藝師傅，只會當你是武術服務提供者。他是顧客你是教練，他付學費，你收學費，他想學什麼，你就要想辦法去滿足他。

如你告訴學生說，學功夫一定要按部就班的話，只要你不能滿足他的要求，他明天就會去另一間拳舘，另尋教練去滿足自己。然而傳統國術中人都會把「終身為父」這句話奉為對授業恩師的忠誠及景仰。現在這種說法已經被所謂的新時代的學武者視之為「封建愚忠」的舊思想，而被社會淘汰。有些武林前輩曾經感歎表示：「寧可失傳亦不亂傳。」最初我還以為是這些老前輩秘技自珍。後來才明白為什麼從前武林人士常說：「遵親遵師遵教訓，學仁學義學功夫。」這就是我們武者的自尊、武魂，也是我們國術傳承者的氣

圖 3.2

節！有心者傾囊相授、無心者千金不傳，這道理千載傳承不衰。

武術的「武」字意為止戈為武；「術」者，制敵技法也。我們中國人稱之為「功夫」！凡習武者都應該要有個明確的方向，要清楚自己練功夫的目的是要用來幹什麼的，所習練的武術是否適合自己。

從前的老前輩，在收徒時往往會在來者未入門牆學藝前，先看看學生的資質，還要看他的體格是否健康，還會問學生：「為什麼想學習武術？」之所以有此一問，是做師傳的想知道學生習武的目的，也是一個開始的概念！

詠春拳是清代在中國南方所創的革命性的拳種。最初詠春拳並沒有代表性的人物，甚至連名字亦鮮為人知。祖師傳藝後亦囑咐門人要隱藏技藝，如老子所說：「國之利器，不可示人。」目的就是在施用時令人毫無防範，以便把敵人打個措手不及。詠春拳有三個要點，是開始練習時就必須要知道的：概念、法理、用法。沒有概念就等於沒有目標，學習任何門派的功夫，都要仔細瞭解是否適合自己練習！

詠春拳雖屬南派拳種，但卻與常見的南派拳術略有不同。

詠春拳乃由福建少林五枚師太及首傳弟子嚴詠春所創立，由於她倆皆是女性，所以詠春拳的身形步法都以高身窄馬為主，手法則柔化剛發，黐橋短攻，動作簡單直接，善攻能守，整體配合，首尾相應，講究沉肘脫膊，寸勁發力，技法獨特，是別樹一格的南派拳種。

相傳五枚師祖創詠春拳時，心中仍深記清廷火燒

福建少林寺之師門大恨，所以詠春拳的心法是以「仇」字為訣。只要交手便全力以赴，「上場無父子，出手不饒人」，詠春是一門實戰的拳術，沒有花巧動作，全是直接的實用手法。

詠春拳先由手形入門，意念發揮，善於近身黐打，講究朝形、追形，擅用敵我雙方之間最短的中線，以控制敵人，置敵於困境，令其陷入捱打局面，並以最快時間逼入敵方中心打擊敵人。

詠春拳講究人體力學，子午歸中，手法靈活多變，三尖相對，外圓內方，形鬆意緊，步法進退輕靈穩固，轉馬虛實分明，節節相扣，招式連貫，連消帶打，消打同時。

詠春拳講究法度，拳由心發，力從地起，三角朝形，一切都以身心力為本，在腰、馬、腕、肘、膊的配合上都要求整體嚴謹。

詠春拳的法度是指，運用手法及身法在對敵時接觸的距離，正道為兩點成一線；方圓成規則，是指攻擊及防守時的尺寸。實戰搏擊講究分秒必爭，絕對不給敵人有絲毫思考時間與喘息的機會，如遇敵人佔了先機，或對方施展擒拿，迫馬搶攻，詠春拳就會不退反進，施予反擊。

但也不要誤會詠春拳是盲撞角力的功夫，我更不同意一些同門主張：「詠春拳就算遇到什麼來勢都是半步不退的。」這種說法是絕對錯誤的，試問實戰中豈能有進無退？不問進退，硬頂硬接，豈能是上乘武術！

其實詠春拳的理念是陣地式的，進與退都必須保持攻擊及反擊的有利距離，即使非打不可，我們都要

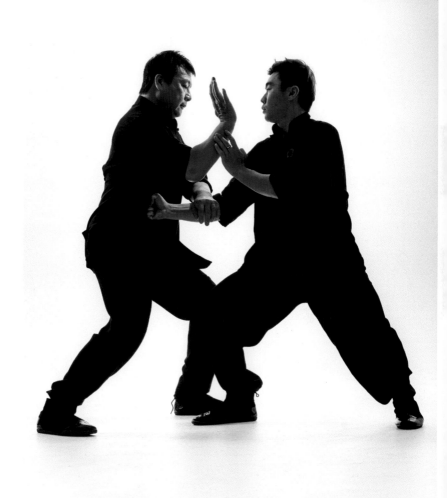

圖 3.3

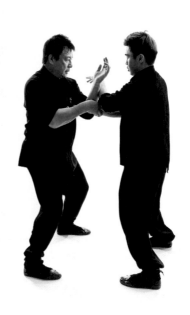

圖 3.4

心存「不貪打」、「不怕打」、「應打即打」、「怕打終需打」的思想。

　　尤其是我們詠春拳是著重黐手對弈訓練，最終訓練的是觸覺、力覺及反應。經過長期累積鍛鍊，便形成一種防衛反擊的本能。所以詠春拳既有長短橋之分，亦有守中、分中、破中的說法。

　　詠春拳是以黐手問路，所謂黐手問路，並不是主動盲目刻意去接觸敵人，去黐敵人的手。其實它的意思是說，只要對手有手來攻我，我們憑著本能判斷來勢，採取見手追形，逢空必進，朝形破敵，有手則留，無手破中，來留去送，甩手直衝的戰術應付。

　　葉問宗師自五十年代發展詠春拳至今，成就是空前的，大家亦有目共睹。如今詠春拳已是國際武壇中最具代表性的殿堂級中國武術，可說是起源於佛

山，發祥於香港。香港詠春拳的發展，由於教者的心得各有不同，或有些人標奇立異地創出了所謂新的拳系作為招生的綽頭。這都不成問題，只要實用，合情合理，教者問心無愧，用者得心應手，也是無可厚非的。

詠春拳開初心，只求一寸。手隨意轉，形消步化，形鬆意緊，柔化剛發，外圓內方，橋分內外，一緊一鬆，身如磐石，力直身橫，守中用中，來留去送，甩手直衝，一手多變催打手，鶴迫蛇纏問剛柔，鬼手佛心，妖魔見手手也抖，人身大穴一〇八，梅花落點情不留。念頭功夫求心靜，靜中求動成火候，三拜佛內藏吞吐，一攤三伏四圈四護顯陰陽，手前身後現浮沉，蛇標鶴膀圓形切線，三角為架運手成圈，沉橋分中轉馬圈中求，人過我橋三分險，轉馬偏身把形朝，腰馬扭撐有摺疊，短橋發力爆發咫尺間，膀手有五實只有其一，攔手正斜效果不同，落馬坐橋，沉肩扣膊，正橫斜切，腳不過腰，手急腳扶，詠春五搖，循環運用。

詠春十字標指輕柔疾速偷漏走，三尖相對伸展直標橫掃畫眉手，吞三分吐三尺指隨形勢出，上標下插出手如鉈，回手如鈎鎖喉扣，撤頭趷尾橫衝直撞，儲勁如張弓，發勁如放箭，圓直相隨，曲直相應，柔軟之極後能堅，自然之極後能靈，橋來橋上過，無橋自造橋，遇橋上橋逢橋過，手打手不見手，隨意運轉子午縱橫，轉身行橋標馬快，橋入三關任我打。詠到梅花樁法妙，練習用心需注入精神，木人樁法多練勁力生，得其法樁內暗藏機關手，子午得勢，打手消手那裏走打，敢開心眼提防偷漏，過門需靈活，轉馬提防

椿腳頭，力由心發射椿身，步型轉換纏椿頭，橋黐椿手食著走，手法點點清楚法自修，無師無對手，對鏡椿中求，思之思之鬼神通之。

很多詠春同門討論問題都離不開「剛柔論」，對敵不用力是詠春的綱領精要。首先武術原意為了搏鬥，剋敵制勝，不是只說求強身健體之效。

講到「過手」，行的必定是霸道絕非王道。講究的是唯快不破，勇者無敵。我們常說「不用力」，不是說我們沒有氣力，只是我們不和對手鬥力，這是我們在武術中運用力的智慧。在實戰中氣力是最重要的元素，沒氣力功夫再高都只是一隻紙老虎，所謂：「剛不能久，柔不能守」。如太極之變化，動極轉靜，靜而起動，柔化剛發，循環不息。剛在他力前，柔在他力後，一力降十巧，一巧破千斤。

武術真正價值有兩樣：「鍛鍊和實踐，練者是求自律，戰者為追求實際應用，兩者缺一不可。」因為練而不戰者，則不能稱之為「打」拳，只能是「耍」拳。兩者必須相輔相成，方不失武術原意。拳為格鬥之道，制勝之方；術為取人之妙技，勝人之法。練習和實戰中吸取的經驗，養成實戰格鬥上的修養，才會領略真正武術內涵，應視為習武者畢生里程，若未能身體力行探索，哪會理解武術的真諦。如今我們能夠接觸到的詠春技術，都是歷代先賢智慧與經驗的累積，能夠保留下來的技術一定是建立在實用之上的。習練者要認識到，武術當中沒有最好的技術，只有適合自己的技術，真正的武者追求的不是滿足，而是進步。技術是必須人去運用，不能光說不練。要想掌握詠春拳的技術，離不開「磨練」二字。功夫就是時間，

學習詠春拳絕不是一年半載就能有成就。詠春門檻不高，但手法規格嚴謹，詠春拳諺道：「師父教手知尺寸，師兄弟過手見高低，黐手看法度，離手見功夫。」各門各派都有自己的風格。中國武術與西方武術相比較，在技術及訓練方法上看起來雖然有差異，但在應用上畢竟是殊途同歸。詠春拳善於貼身攻擊，無論雙方技術差距有多遠，運用詠春技法者，都會主動貼進敵方的防守範圍，嘗試出擊，力爭先發制人，把對手封截控制於起動之前。

詠春拳的法門，有長短橋之分，用以辨別兩者不同的打法。詠春拳從手型入門，以意念去發揮，拳型套路為修練之法門，而戰術就是如何把自己的功夫發揮到極致。這就要求不拘泥於招式，而是順勢而為、隨機應變。綜觀詠春的法則，千變萬化也離不了「埋身是動機，打人咫尺間」！當小念頭、沉橋、標指三套拳學會了，這時才算進入了修行的門檻，接著的就是觀摩、涉獵、磨合，然後要敢於跳出枷鎖框框，要抱著有錯改之、有益則取之的心態，這就是我所說的「招有盡、法無窮、參眾妙、集大成」。時間會改變你的思維，建立自己的風格，「子午」一橫一豎，圓形切線則是詠春拳的核心，以上的線位角度令我們的思路廣闊。修行並不是要看到佛祖，最終的目的是要看到自己。

04 靜中求動：小念頭

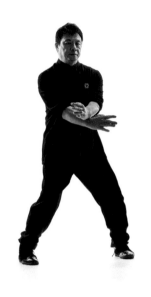

圖 4.1

小念頭為首，練功莫強求，學藝德先修，壞習不可留，二字拑陽馬，平衡力不差，朝形求中正，腳趾對膝拿，氣由丹田取，發力才有方，沉肘兼落膊，守中護兩旁，詠春十二手，實用不虛假，化用萬千千，講實不講華。

詠春拳的套路，以小念頭為總匯。練習小念頭必須要手法正確、思路清晰，法度上要求尺寸角度準繩，身形整體平穩，行拳一招一式清清楚楚，手法演練起動，要求身心力合。神不虛、氣不浮、心不亂，氣定神閒，所以小念頭會被視為詠春拳入門拳種。基礎概念就是要求練習者憑著一套小念頭，就已經以拳入哲。小念頭正，人正、拳正、心正，打拳如是，做人如是，處世如是！小念頭的「念」是包含著思考及意念。詠春是意念拳法，非招式拳術，所以我們有拳

84

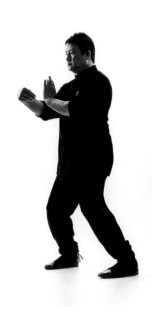

圖 4.2

訣說道：詠春拳是「以手型入門」、「用意念去發揮」，開始鍛鍊小念頭，要不「急」不「躁」，要懂得自己先身正，才去正人。

小念頭乃詠春拳入門第一首拳法，亦稱為拳種，此首拳法內包含詠春拳法精華所在。小念頭以二字拑陽馬為主樁馬法，整套拳法是以站樁式進行，基本上八成的動作以練習防守為主，但要求在出手、回手、圈手、標手，上下開合都要做到以中為核心，力不出尖，形不破體。詠春基本十二手法有：膀、攤、伏、窒、標、圈、欄、枕、耕、絪、拍、獵（詳見章末二維碼，掃描查看具體手法）。

小念頭在基本意念上要做到兩肘貼肋，兩手不離心，攻其正中，守其正中，來留去送，甩手直衝。練習詠春拳沒有任何捷徑，但要存有正確的目標，如何

去認識平衡整體、力流分配、中線距離、基本用法及正確法度，姿勢攻防應用之道。

　入門基礎功夫，馬步一定要開得正，接著是雙耕手和雙攤手，我們稱這個做「分中手」，意思是如何去認識中線。詠春的一橫一直，也就是我們人體結構的中線及一條橫線，詠春稱之為「子午線」，小念頭的第一節稱之為「開樁」。

　含胸拔背尾閭收，氣聚丹田力渾身，雙膝內拑指對膝，形成三角樁為架，拳抽貼肋不貼身，沉肘落膊腰下座，頭正頸直精神壯，正視眼平注八方。

　「提手」　在學習詠春開拳時，有句拳諺：「未開拳先開眼」。怒目前窺看，假設敵當頭！提手不是抬起雙手就當完成，提手是要用意識，由自己身體的中線提起，要一旦感應到有人近身，雙手就會隨意起動佔領中線的位置，不會給對方近身的機會。

　「握拳」　在開樁過程必須要瞭解清楚，詠春握拳的手法稱「空心拳」，拳頭要不緊不鬆，有很多朋友練了很長時間，詠春的拳是怎麼握，還一點都不知道，這是一個值得關注的問題。

　「旋腕蹲步」　手腕旋轉向後，力向後回抽，腰直、落胯、曲膝⋯⋯「行橋需落馬」是詠春拳的正身方法。

　「開步開馬」　詠春拳高身窄馬，它的馬步亦引起很多人爭議。詠春的正身馬「二字拑陽馬」，我認為每個人開馬的尺寸都會有所不同，要視乎每個人的體型而定，開步是尺寸，開馬是距離。

　開馬步的時候，雖然分兩步開，實質是要適應我們日常距離的觸覺。馬步一定要講求兩個膝頭對著腳

趾，要產生一個三角力和有一個高低開合的動作。當然我們在日常中不會站這種馬步，但一旦遇上突然的襲擊，被敵人埋身攻擊，我們就本能性展開馬步，或者對方突然捉著我，我們便會坐馬保持平衡，所以這個馬步一定要有準確的距離感。

開敵人的手法來勢，不讓他回中位，這就是我們學習分中手最主要的拳理。

「雙耕手、雙攤手」 我們稱之為分中手，但為什麼稱此為分中手呢？因為未出雙耕手時，我們雙手是抱拳貼膂的，亦即是左右手分明，雙耕手向前一下，雙攤手以手肘向上一定，兩個招式動作都呈現交叉手的形態，有交叉手就能找到中線，所以稱為分中手。

「開拳」 拳開初心，拳由心發，力從地起。詠春五個拳型，第一個是日字拳。若果一開始就不依拳理，自行追逐捷徑，最終亦難成正果！小念頭的第一個拳型是**「日字衝拳」**，亦是一開始時的重要概念！所謂「攻多必入，守多必失」，攻擊是最佳的防守。日字衝拳有很多用法，亦有很多不同練習方法。不同人士有不同的見解。有些同門喜歡把拳打直，亦有朋友說一定要沉肘，而我個人就追求伸展的速度。

祖師拳訓，拳腳無促勁。拳打三路，無孔不入，出拳輕收拳重，攻防同時到位，拳打連環，唯快不破。落點如同子彈打入目標後爆發，詠春出拳全憑速度去產生力度，而不是由力度產生速度，這是日字衝拳的

「收拳」 詠春拳稱收拳為打後肘，佛山方言叫「德」肘，練的是沉勁。要表達如何從自己的中線去分辨敵人攻擊我們中線，所以對方出拳攻擊的時候，我便會反擊他，或者立刻攻擊他中線的位置，所以來分

圖 4.3

特色。

「圈手」是詠春拳裏重複又重複出現的手法，由此看來祖師傳下這式手法，就在套路裏面告訴我們圈手在詠春拳的重要性。小念頭內嚴格來說，有三個半圈手，第一個圈手就是每節收拳時，都會練到的「正圈手」。第二節有不同叫法，有朋友簡單稱它為一攤三伏，但佛山詠春拳稱它做「三拜佛」。故無論怎樣稱呼，手法都是一式攤手、三式伏手、四式圈手、四式護手、拍手及拖橋正掌，內帶著一式南派的手法──「豬蹄手」。

三拜佛是十分重視鍛煉手法中的手腕、手肘、肩膊的位置和運用，詠春拳諺說：「飛肘敗力」。所以練習詠春的朋友都知道，我們稱這為「埋踭」。

三拜佛除了對一攤三伏，來留去送手法的認識

圖 4.4

外，憑著手法和呼吸的引領，令身體作手前身後、手歸身直的對拉力，練習身手的吞吐功夫，這就是在功夫常提到的內外雙修，亦是詠春小念頭，靜中求動的功法。

小念頭中第三環節，我用「六門手」向大家介紹，為何叫六門手呢？

其實在我學習小念頭的時候，師父也沒有稱這為六門手，只是我為了讓大家容易理解。在中國武術中，有所謂「眼觀六路，耳聽八方」，六路是什麼？就是剛才所說的六門，亦即是前，後，左，右，上，下。

小念頭中第三環節手法的開始，就是前，後，左，右去做撳手的動作，這式撳手動作，實質是詠春拳常提到掌、肘、膊中的「膊」。肩膊在北方的武術

中的用法作「靠」。在前後揲手中，首先是左右揲手，它基本的應用手法是，當對方用擒拿手拉扯我的手，或想鎖我手臂關節時，當他一拉我，我便會用靠法撞開他。靠法必須經長期訓練，二人對練才能貼身感應發勁。貼身靠非常實用。肩膞打是憑著身體發出的一股短而促的驚勁。前避，後靠，上頂，下扣，膞打有借勢，承勢，造勢。遠取關節近貼身，並用肩膞靠打時要得機得勢才能發揮效果。

說完左右揲手，接著是前後揲手，但未說之前，如果有看過我練習過小念頭的朋友，會發現我演練時多了一式提肘。其實這式提肘是有一個故事的。一次我主持一個講座的時候，原先想示範「雙攔手」，我要求一個外國人出來，請他攬實我手臂的位置助我示範，料不到他並沒有攬在手臂的位置，他雙手突然鎖在我手彎關節，這時候我自發性地把手肘提起，轉身把他摔倒地上。這次突發奇想的動作，我覺得效果相當不俗，於是我在小念頭裏，就添了這式動作。至於「後掌」是屬於埋身功夫，只要有敵人從後貼身抱我，我會毫不猶疑地攻擊對方的褲部。

接著的拂手及攔手以及雙枕手、雙攤手、雙圈伏手、雙窒手、雙標指手等中，雙枕手、雙攤手、雙圈伏手，在這節裏基本上全是雙手一起做動作，目的是鍛鍊整體的平衡和協調。

「雙攔手」及「雙拂手」，也稱開合手，講求身圓背圓，一定要鬆膞，雙橋左右展胸，如像鞭一樣打出，手肘鷹咀骨必須向下，在單式練稱為「開膞」，注意把膞頭拉開，後面肩胛骨千萬不要夾死，手是斜向拂出，雙橋手拂出的比例是五十五十的，回收的時

圖 4.6　　　　　　　　　　　圖 4.5

候，我們不是沒有意識，像是把東西索回來一樣，攔

手有不讓人過的意思。「雙攔手」及「雙拂手」一開一

合，大家常看到的詠春殺頸手，亦是由這兩個動作所

產生出來的。開合收放所發出的對拉力十分沉重，是

詠春拳開合的功夫。

至於「雙枕手」，枕手是封截的手法，可直可橫。

枕手雖然接觸落點在前臂，但主宰運用在手肘及腰

胯，我個人用這式手法，喜歡封死敵方對角線，橋分

內外，手有生死門，封閉對手的對角線，原因是強迫

對方接我手。內冚外撇單手封雙橋是詠春拳常見的代

表手法之一。

小念頭中的「雙攤手」，是攤手的另一個用法，

是固定肘膊不動而只轉手腕。這式攤手動作細緻，跟

對手前橋手接觸，手腕一轉便可改變對方來勢方向，

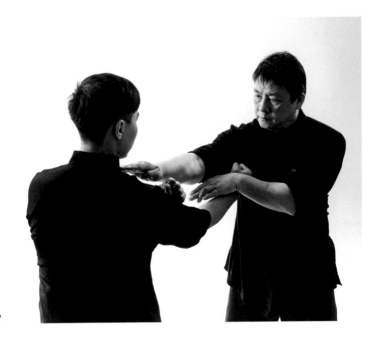

圖 4.7

如碰上擒拿手，這式攤手只要一翻，向對手的外手腕往下一壓，連消帶打的功夫就出來了。

「圈伏手」是小念頭第三個圈手，在詠春拳技術裏稱「走手」或「偷漏手」，詠春拳諺常提到「重橋不相碰」，實際意思並不是害怕對方的橋手重，主要是破壞對手的節奏，令其出拳時的接觸點落空，製造反擊的機會。

「圈手」在詠春拳手法中，是打手不見手的體現，能千變萬化。詠春功夫以膀攤伏為拳種，「攤伏手」更是陰陽互動的手法，「伏手」亦有不同的用法，它有扣、搭、摩、按、內伏外穿，直標橫殺，圈纏伏手橋上標，手隨身轉偷漏打。

「雙疾手、雙標指」中，疾手是詠春借力打力的手法，「疾勁」是一股速力有如突然抽筋一樣。運用疾

92

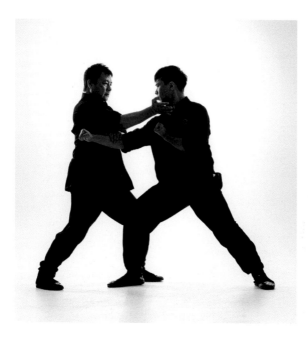

圖 4.8

手要定要靜，輕橋取手，發力要清脆玲瓏。雙標指是練習手臂的伸展延長及整體的合力。

雙疾手、雙標指結合練習，拳諺道：「吞三分吐三尺」。一疾一標是詠春拳裏吞吐的功夫。

「拍手、鏟掌」，其中「拍手」在詠春十二手中是最有效的手法，拍手與正掌、護手十分有關連。雖然說拍手是消除對方來勢最快的手法，但單是用拍手接對方的攻擊是消極的下風手。拍手在詠春拳有很多組合，例如內外拍手衝搥，反拍手等等的打法，我們稱為「消打同時」。

「鏟掌」是詠春小念頭三式掌法的第二個掌法。是中路手法，通常配合攤手去應用，詠春拳有兩句話說：「伏手直標」、「逢攤必鏟」。鏟掌跟橫掌看上去好像差不多，分別就是橫掌是推出去，而鏟掌是下而

上，以掌根發勁去攻擊對方下顎。這式掌法還有三式變化：一打眼、二拿耳、三鎖喉，可惜很少聽到同門有提起這些手法了。

「攤手、耕手、剔手、圈割手、底掌」是小念頭防守四門的一個組合。「攤手」在小念頭不停出現，但用法上是各司其職，根據不同時機不同距離而運用。有接、有封、有吞吐，甚至後發先至。攤手的角度很講究，肘底力要雄，所謂肘底力夠雄，就不怕被人進攻。

「耕手」是下路手，坊間有不同用法，我認為耕手怎樣出都要保持在中線的位置，手不能低過腰，才能結合相關的手法達成首尾相應。

「剔手」又名挑手，看上去跟攤手的手型相近，但用法不同。剔手是由下而上，打個比方，如敵方以單手服雙橋的手法牽制我，用剔手便可以化解這種危機。

「圈割手」是詠春的半個圈手，這式手法包含偷、漏、走、打。袁九會師父說圈是走，偷是搶，漏是打。圈手在詠春拳裏是大功夫，拳椿刀棍都離不開它。

「膀手」其實即是臂膀，用的時候是用腰膊帶領前手去應用。膀手在我的拳系裏，有五種膀手分別而教。我不是標奇立異，目的是希望學生們有更清晰的思維去練習膀手。小念頭的膀手是最原始的技法，也是詠春拳第三道主道線位的手法，一橫一豎然後就是圓線，詠春手外圓內方。我們運用膀手時，不光是說使用時只卸去敵方的攻勢，我們應該研究在用膀手時，如何在圓形中抓取中線，這亦是我常常提到的「圓型切線」。

小念頭最後一個環節，稱「脫手三式」，意思是用於掙脫敵方的擒拿手。

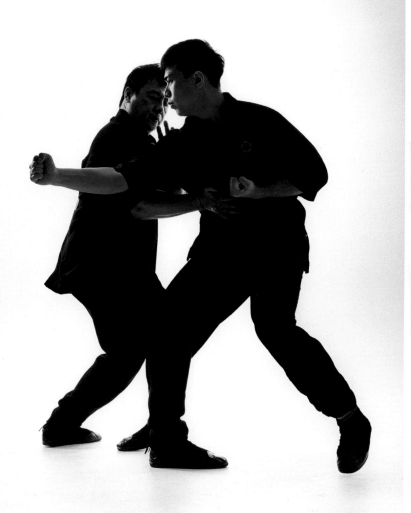

圖 4.9

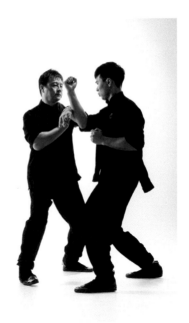

圖 4.10

其實沒有木人樁的朋友，也可以用這一式去練習橋手，我們稱為「磨橋」。小念頭收樁的手法是連環拳，連環拳和日字衝拳都是同一種拳型。

小念頭拳訣：日字衝拳中心發，圈手力覺要分明，三拜佛內藏浮沉，一攤三伏知分寸，攤圈護伏豬蹄手，來留去送甩手衝，掌有三尖任君用，四面撳手肩膊靠，開合攔手分左右，穿橋分中雙枕手，攤圈伏窒雙標指，橫拍剔提鏟頸手，攤耕挑半圈底掌，正膀攤托由中起，脫手三式削連環，若求詠春真妙法，需從念頭下真功。

詠春十二手

05

動中求靜：沉橋

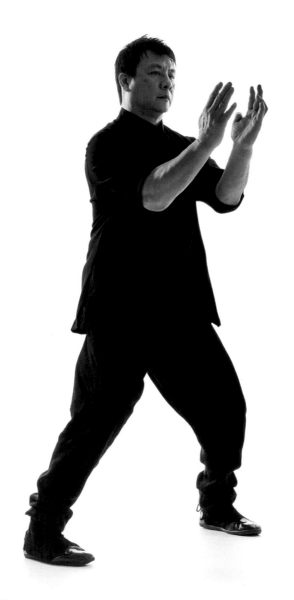

圖 5.1

遇橋上橋逢橋過，手隨意轉任縱橫，轉身行橋標馬快，橋入三關任我打。

「沉橋」這個套路的用意，在詠春拳中有不同說法。有朋友說是防守的功夫，亦有同門解釋是訓練追截敵人橋手的方法，其實兩個觀點都可接受。以我個人對沉橋的心得來說，最重要的是習練時必須要注重肘、腰、膊的位置。沉橋要求馬步必須與腰配合，箭步直取、轉馬圈中求，攔手接橋置敵於兇，敵強不相碰，敵弱正鬥衝。詠春拳是追形不追手的，只會有橋隨橋消，無橋自造橋。沉橋中的「膊手」是詠春拳圓形切線的攻防手法，有「攝」、「拋」、「低」、「逼」四種膊手手型。其實詠春拳膊手只有一個，只是在運用的時間和位置的不同，是詠春拳非常有代表性的連消帶打組合打法。

「膊」，顧名思義，是運用臂膊，力發在腰背。用膊手要掌握好時間、距離，要鬆而不頂力，最好的膊手應用必須都是連消帶打的。如果距離和時間掌握不好，充其量只能做到是「消手」。況且我們用膊手時，雙手通常都會處於對方橋手之下，所謂一接一搭，敏感程度就如我們駕車，要換擋時腳踏離合器一樣，必須掌握好分秒之間變化的重要性，因為你能打到對方的時機，亦是對方能攻擊到你的時候。所以我們必須以疾速出擊，我稱這種打法叫做「催打手」，亦叫做「搶半點」。詠春拳有兩句拳諺：「膊手不停留，翻手應緊奏。」

沉橋是詠春追形及截擊敵人的拳法，沉橋對馬步要求是虛實分明，三尖相對。在真正搏擊時不能盲目進攻，也不能只攻不守，在打鬥時雙方的距離都會不

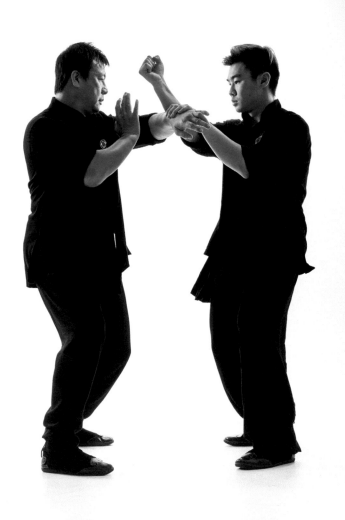

圖 5.2

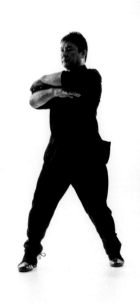

圖 5.3

停移動及變化，我們便要掌握好自己及對手的速度、時間和攻防的機動性。在實戰中，如遇敵正面而來或走馬偏門，甚至假身影手，我們都可以沉橋的手法及腳法首尾相應去應對，手急腳快以最短的路線和速度消打敵人的進攻。所謂「人過我橋三分險，轉馬偏身把形朝，遇敵沉橋需落馬，轉身靈活標馬快，橋入三關任我打」，這便是詠春沉橋的特點。

坊間有些對詠春拳認識不深的朋友，都會說我們詠春沒腳法。其實沉橋的套路中，就有三腳，所謂：「拳有膀、攤、伏，腳有正、橫、斜。」由於我們施展腳法時，大都是配合手法同步運用，亦稱之為手急腳扶。詠春腳法起動講究身型不動，不提膝出腳，不過腰意起腳即動，務求令對手即使看得見出腳，但也不能及時做出有效反應，避無可避，擋無可擋！如果要

說小念頭是靜中求動的話，那沉橋就是詠春拳動中求靜的功夫。

我將詠春拳沉橋套路內的動作，層次分明合情合理地進行分析、演繹，向大家清楚地介紹。詠春拳是一門充滿意念的拳術，每個人的練習、發揮、見解不同，效果都是會不一樣。

武術之道必須先能守護自己方能進而反擊，只知攻而不識防守，只能是兩敗俱傷，非智者所為。所以在雙方交手時，能尋知對方之手橋來勢，即能明瞭其意識動態而加以消解反擊。

練習沉橋套路之前，必須先理解它的技法含意，然後探討它的用法，以收事半功倍之效。

沉橋套路特別強調腰、馬的統一協調。練習時應把全身肌肉、關節放鬆，要求沉肩、墜肘、含胸、拔背、收腹、鬆胯，為提高腰馬靈活和進退速度的效能提供要素。

詠春拳的勁力來源有「力從地發」之說，也就是說拳勁「起於腳，發於腰背達於手」，故而腰馬成為力量的傳導中樞和管道。腰胯鬆而不滯，馬步穩而不僵，使身體在進退、旋轉、擺動時發出的爆發力更加強大。

沉橋相對地特別重視馬步的活動訓練，在轉身、移位、走位、入位時，身、步、手都必須一動無有不動，彼此互相協調而統一，動作求穩，從而發揮出截擊和主動出擊的戰略戰術。

與詠春拳其他套路一樣，沉橋始於貫徹著「守中用中、圓形切線、剛柔相濟、以巧取勝、以打為消、速戰速決、近身迫打」等理念。

沉橋不是「追手」。追手是自己主動地脫離防衛

104

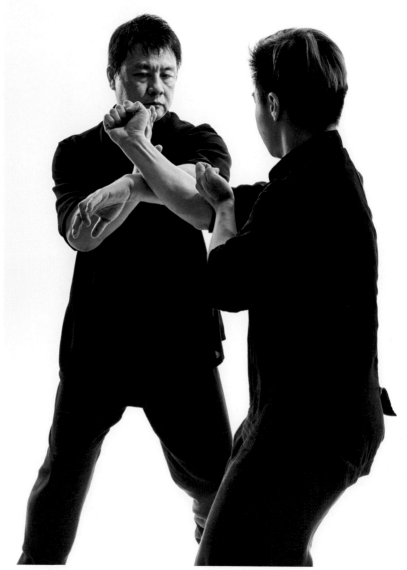

圖 5.4

範圍去「追」對方的橋手，這種做法是詠春拳的大忌。

詠春拳是擅長於根據雙方橋手相觸時的感覺和反應主動地作出攻防的動作，控制對方橋手，令對方進不能，退不得，而為我所制。

簡而言之，尋橋後發先至截擊來勢，消打同時或連消帶打。

尋橋套路中馬步有：二字拑陽、箭步、斜線、轉馬等。

拳型有：日字衝搥、抽搥、掛搥、橫攔搥等。

掌有：撲面掌、鏟掌、打眼掌、雙推掌等。

腳法有：正身撐腳、橫切腳、斜撐腳。

腳法　由沉橋入門，以獨立腳樁為築基功夫，詠春拳不但擅長於千變萬化的手法，它的腳法也是武林南派之中的一絕。

拳訣說：「上三路用手消，下三路來用腳擋。」

一個優秀的詠春拳師，一定是拳腳兼備的。經過數代人的實戰，詠春腳法由原先的「正、橫、斜」三式，演變成現時的所謂八式腳法「正、橫、斜、切、踩、拍、撩釘、勾、彈」等。

詠春腳法一般要求都是高不過胸，與手法互相配合出擊，每能制敵於無形。它因勢而施，正招多變、虛實齊用、兇狠毒辣、不出則已，出必會傷人。詠春腳法也有一套完整的訓練方法：「黐腳」。

身法　身法是指身軀在攻防中不同動作的不同活動。詠春拳的身法是機動靈活的，它的軀幹結合著攻防的變化，拳術的變化主要取決於腰部的變化，詠春拳的攻防中特別強調以腰為活動中心。

拳諺謂：「手法容易身法難」。詠春拳基本身形大

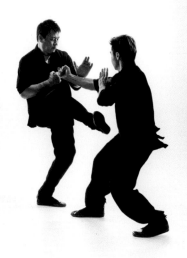

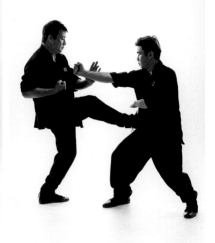

圖 5.6 　　　　　　　　　　圖 5.5

致要求：頭正頂平、沉肩、舒胸、拔背、圓腹、腰鬆、沉而直、鬆胯。

身法有「俯仰屈伸、折轉扭擰、吞吐浮沉」。俯仰屈伸、折轉扭擰是外形的表現，而吞吐浮沉則是對身法的要求。

身形俯、仰、屈、摺為「吞」，吞多為守，其性柔韌；伸、扭、擰、轉為「吐」，吐多主攻，其性剛猛。「浮」不是重心上浮，而是因應動作的需要，腰直而上挺，加強伸、扭、擰、轉的力度，令對手樁馬搖動，利於自己攻擊。

「沉」是鬆腰胯，落臀「氣沉丹田」，使練習時身體不致虛浮，下盤沉實有力、重心穩固。然而身法並非單是身軀的活動，而是與攻防動作、全身上下活動的密切結合。要求上下貫穿協調，也即是說，身法不能脫離

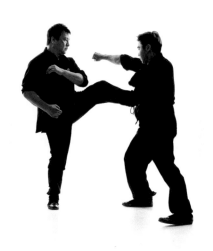

圖 5.7

攻防特點，所謂「拳打千遍，身法自然」，要使身法的運用自然而恰到好處，只有反覆不斷地苦練，從而體會領悟到攻防動作的意向，特別是動作間的互相轉換時腰身的作用，充分體會到身法在實戰中的奧妙。

手法　　詠春拳的手法，豐富多變、簡單直接、不拖泥帶水，沒有花招。每個動作都是異常敏捷，乾淨利索，出手如閃電流星，故而它要求上肢動作時肩鬆肘活，肩、肘、腕關節在活動時力求放鬆，只在發勁時才收緊發出。在練習中「橋有內外，手分三關，頭關為腕，二關為肘。」三關是肩、手臂三大關節，要求節節貫穿，勁由腰發，通過肩、肘、腕關節，透達於指掌，這樣在實戰時手法變化時才能做到「肘後呼於肩前應於手」。

實戰時手法變化多端，必須做到「無位找位，有位搶位」，也即是雙手在交手時，通過手法上的變化，

108

自己的正面始終保持在對手的攻擊斜側面，造成對手部乏力，步法就不能穩定靈活，進退變化就不能隨意而動，故「站樁坐馬」成為不可或免、也不可忽視的基本功。

必須改變基本手法、身形和步法。這就是詠春拳的「朝形」。這樣自己就能趁對手舊力已過、新力未出之際，機動地向對方發出攻擊，這稱為「追形」。

詠春沉橋步法，是在基礎的步型基礎上變換的。

相對地，詠春拳的步法比較簡便，它以三角、戰步、轉馬、斜線等為主。步法比較不容易掌握好。步既要求快捷靈變，又要「落地生根」，不可虛浮，要步隨身變，身步協調一致。步的大小往往因習者身形的高矮而不同，一般以身體重心不超出兩腳間的範圍為準。步要穩而活，身、手、胯又須和順一致，步要快則步型、步法的變化不能慢於雙手的動作，所以練習時要強調手與腳、肘與膝、肩與胯的「三合」。

步法的移動變速，關鍵在於雙腿力量的強弱。腿

身法、手法、步法在實戰中是互相緊密配合、協調一致的，不是單一獨立的。實戰時攻手入身步，手腳呼應，上下相隨，步快手慢或步慢手快，又或者身形未能與手、步法相應變化，都不能達到制敵取勝的效能。

沉橋口訣

橋來橋上過，無橋自造橋，促橋把敵鎖，有橋隨橋消，重橋不相碰，弱橋對門衝，輕橋手去速，橋重記留中，移身卸敵力，力剎對門攻，攔橋轉膀手，走手把勢偷，手急腳扶緊，轉馬圈中求，敵過我橋三分險，轉馬偏身把形朝，遇敵接橋需落馬，轉身靈活標馬快，橋入三關任我打。

06

袖裏藏花：摽指

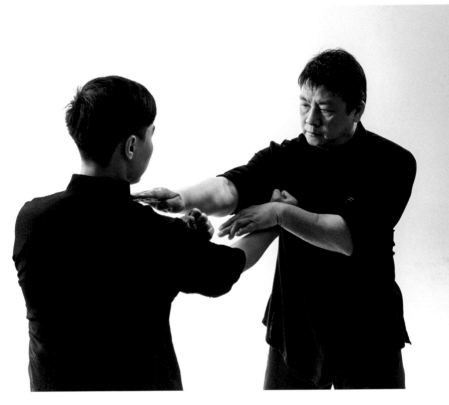

圖 6.1

說到標指，我就不能馬虎了，必須為各位讀者仔細分析。

有朋友說詠春拳的小念頭是「型」，沉橋是「法」，那我用「勢」去形容詠春的標指。有前輩說詠春標指是佛家意念的哲學，亦有朋友說是身處下風敗勢的「跑路拳」。

標指，在詠春拳系被視為最高級的套路。練習詠春拳至今，標指在我的思維裏，不論任何角度去看，它都是詠春拳裏的「藝術精品」。我學習詠春標指時，師父先由套路教起，至於手法的應用就真是因人而教。

就算有些朋友學了很長時間詠春拳，說句真話，他亦未必知道標指裏的拳術法理及手法上的運用方法，最多也是模糊應對、一知半解。

標指在詠春拳中稱為「攻門手」，它的手法忽長忽短、如竹似藤，我們很多手法都是由下而上，手法接觸、位置尺寸、攻擊的落點都非常刁鑽和毒辣。標指手法用於實戰格鬥，在很多情況下，當我們發拳打出去時或當我們身形失去平衡，這在詠春拳中稱之為「敗型」，處於下風時，在危急情況下，我們如何運用標指手法，去做到「以手補型」。

標指第一個拳型「鳳眼搥」，我將在「詠春五搥」一章介紹，在這裏就不再重複介紹了。套路的第二式手法，是鳳眼搥出到落點後不收回，肘睜不動、抽腕鬆拳合指，手指合攏形成標指向前疾標，現今武術界稱為「寸勁」，而詠春拳稱這做「長橋發力」。長橋發力表面看上去，就好像沒有拉弓張勢的動作，周年發師父說長橋發力，不是單單只用手腕或肘睜的力量，詠春拳稱這股力為六合勁，以腕、蹲、膊、胯、膝、

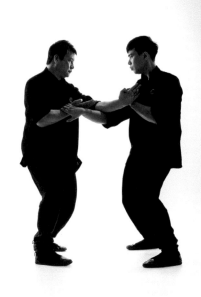

圖 6.2

根，節節相扣同時發勁，有如抽筋痙攣，亦有南派武術稱這做「驚勁」，說明白就是整體發力。

「四門標指十字手」是詠春拳掌控人體子午線的四門手法，十字手講求運手成圈，外圓內方，上剔下切，左掃右拂，每一個動作都隱藏有標指手法。但葉問所傳下的標指套路，現今就有練腕及練肘兩種練法。

一九九五年我在深圳龍崗，曾跟隨過一位佛山蓮花山姓陳名守業的老前輩，學習一套蛇形手。他亦簡略告訴了我這套拳的來歷，是戲班所傳下的南少林詠春拳，陳師父告訴我，他的詠春拳只有一套，沒有小念頭、沉橋、標指，但這套拳有點長，開椿、開拳、三拜佛、雙龍、蛇形手、十二摽、行掌、鶴膀、收椿共分九節功夫，手法非常豐富。大家或者會問我為什麼會轉移到「蛇形手」這個話題，因為這套功夫

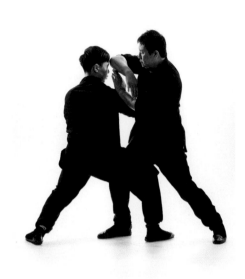

圖 6.3

裏面，就是先後有練腕及練肘兩種練法出現，而且是按部就班，但我現在所傳的十字手是以手肘為主，我認為較為實用。標指的「肘法」被詠春重視，稱為斧頭。遠拳近肘貼身膊，我最先接觸標指的肘法是只有「扱肘」，後來我跟師公深造時，他告訴我在標指四個的標指就有了「扱肘」、「批肘」、「劏肘」、「跪肘」及「後肘」，五個肘法練習純熟，可產生不同的組合，如在貼身糾纏時，詠春肘法是破敵重要手法之一。

用踭練習的過程中，不應單單只練一個角度的重複打法，我們應該考慮到其他的應變角度的打法，於是我

接下來要說**「轉身法」**和**「圈馬」**。先談轉身法。在練習標指的五個踭法轉換方向時，一前一後的轉移，由於腳掌站立的位置，發出踭力時，下盤都會出現一種叫做「踩鋼線」的問題，如上身發力過猛，

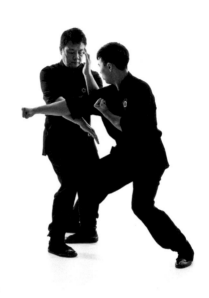

圖 6.4

整個用肘的動作就會失去平衡，難以發揮作用。剛開始時我以為我只是練習時間不足，所以才做不到所求的平衡穩固。後來我才明白不是外形錯，而是結構上出問題。於是我改變了轉身的方式，以踏步擰跨過門，膊鬆睜定，三尖破中，效果令我滿意。

圈馬　詠春拳橋分內外，藏影追隨，腳看三路、手打三關。所謂轉馬圈中求，詠春拳的步法，廣東南派稱之為「馬步」。圈馬基本上有兩個作用，第一是在近距離「進馬」時，預防敵方起動「撩陰腳」，第二個用法是「入馬」，偏門搶攻圈馬纏絆敵人前鋒腳，標馬圈腳拍彈勾，亦是詠春拳常常使用的「捽法」。

「耕枕手」 又稱「鉸剪手」，這式手法是由「枕手」、「耕手」兩式手法而成，由於枕手是上路手，

116

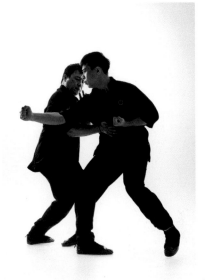

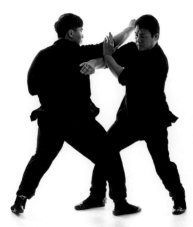

圖 6.6　　　　　　　　　　　　　　圖 6.5

耕手是下路手，所以兩式手可以合併成一式封截的動作，其實根據我在實際的應用中所得到的經驗，雙手同時遞出並不是雙手都可以接觸對方，所以一旦距離適合，必須搶進對方偏門迫近封截。如遇到使用前後手出拳敏捷的敵人，要視乎對手來勢的高低，打個比方，敵方上路來攻，我可「枕消耕打」，又如下路來攻，我便可以「耕消枕打」開合運用。

【拂手】　圈割半圈走，詠春拳標指的拂手，出手高低常常被詠春拳同門作為爭議的話題。拂手在我個人見解，用法是忽長忽短，拳諺曰：「長橋藤勁為短用，忽長忽短擾敵心。」

【圈割手】　圈割手最早出現在小念頭套路裏，在三個半圈手中出現。

圈割手著重腕、踭、膊同時發力，踭膊要鎖，手

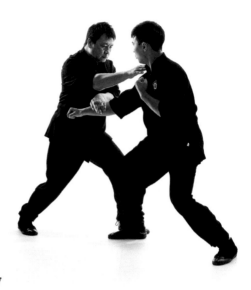

圖 6.7

腕要有彈性，手臂內要輕貼脅骨，看上去好像簡單，實際是整體發勁，是詠春拳埋身迫打的代表手法之一。

詠春拳第三套路以「標指」定名，詠春拳法以拳為先，然後練掌，手指是整條手臂的伸展延長，睜為近身用，肩膊為貼身打，標指是詠春拳中最多功法的代表套路。

拳諺記載「袖裏藏花」四字來形容詠春標指手，使用標指功夫要求速度快，手影細，動作飄忽，擅長在敵人的視線盲點起動突擊，力貫指尖，子午縱橫。

標指手法有：標、檁、栖、掃、壓、偷、漏、纏。由於標指手大部份都是上路手，以五官、咽喉、頸動脈為攻擊目標，使用標指時要注意腰帶手，見空即進，手不空回，打手跟手，標指蛇行問剛柔，袖底藏花偷漏手，留情不出手，出手莫留手，上場無父

118

圖 6.8

子，舉手不饒人。

「拖橋鎖扣薑指搥」，坊間流言說：詠春手專門剋制擒拿功夫。這純屬誤會，功夫沒有誰剋誰，只是看誰熟練。單擒隨手轉，雙拿扣帶鎖，詠春拳很少提到擒拿兩個字，但在應用時一接一搭、一圈一扣，常常見得到。

「雙拖橋」可以說是雙擒拿，但用法講究，通常雙手擒敵必動腳，其次就是遇上以寡敵眾的情況，比方在應付一對三的局面時，我們可憑著拖橋這種手法功夫鎖扣對手關節，先控制上一人，再不斷移動，令其餘的人方位大亂，聲東擊西伺機反擊，這是拳術裏的「術」，方法也。

「薑子搥」是詠春五搥之一，標指的薑子搥打法有弧形直取的打法，但現今有很多同門已經放棄了這

個拳型用法。

最後是**「環迴鞠躬三拜佛」**。這個環節的用法，

亦是詠春拳同門各有見解、相互爭論的手法之一。三

鞠躬是下盤屈膝蹲下，雙臂放鬆，肩膊使勁，逆時針

方向，向後打圈，由下向上成合十手印。我的詠春拳

是經三師傳藝，我綜合各師的見解，認為這式動作用

法是邊走邊打，下蹲是閃身向後，拂圈是卸去敵方的

來勢。袁九會師父說，這式拜佛手如下苦功去練，只

要練出成績，就有如手拿兩條濕水毛巾護身，是突圍

的手法。

標指口訣　標指打手為根本，敗形失位用身救，

鳳眼搥出情不留，短橋發力疾勁速，四門標指十字

手，詠春踭法貼身用，勢如破竹似水流，標馬圈腳拍

彈勾，枕耕鉸剪畫眉手，拂手圈割半圈走，蛇行標指

問剛柔，袖底藏花偷漏打，拖橋鎖扣薑指搋，環迴鞠

躬三拜佛，高低遠近不勝防，長橋藤勁為短用，忽長

忽短擾敵心，詠春標指不出門，還魂急救標指手。

圖 6.9

07

細說木人樁

圖 7.1

只要大家看到木人樁，就算你不懂什麼叫功夫，你都會第一時間想起《詠春》和《葉問》這兩部電影的情節！

木人樁不是詠春派獨家所有，據我手中的資料所顯示，南北派國術中都是有木人樁的，如：蔡李佛、洪家拳、白眉派、蔡莫派、太極螳螂派、永春白鶴、五祖拳等等，我都見過他們的木人樁及樁法。

詠春拳除了葉問系統之外還有廣州詠春、佛山詠春、古勞偏身詠春、刨花蓮詠春。雖然大家樁法不同，但手法上最少有三成相同，其餘不同的就是每一支流自己的特色，在手法上有變化，整体上可以說都是同宗同源。

木人樁法乃詠春拳獨特的器械訓練，樁法套路整齊。連貫練習木人樁法，不但可以鍛鍊橋手的硬度，

手法的靈活，發勁穿透，同時可以鍛鍊身形步法迂迴變換、進退的方位角度，將木人樁當假想敵，把已經學到的詠春拳法盡量在木人樁上發揮出來，所謂：「無師無對手，對鏡與樁求。」

葉問系統有兩種木樁，一種是傳統的三手一腳的木人樁。木人樁劃分天地兩種，先講第一種天樁，我們叫吊樁，是詠春祖師爺在紅船戲班，給船上弟子練習所用。由於船隻在水上航行，吊起盤樁練習。

埋在泥土上，所以他們都會用木架，木樁不能穿過船身來源。據隨葉問在飯店公會學習的第一批弟子袁九會坊間流傳的一個故事，就是我們葉問詠春這盤吊樁的師傅所述，當年葉問宗師由佛山隻身到香港時身無長物，雖然生活艱難困苦，卻沒有想過自己會教詠春拳為職業。

圖 7.2

在上世紀五十年代，現在九龍油麻地果欄中有一間叫大德欄的雞鴨批發店，這間大德欄日常是來自佛山的功夫老鄉在此聊天、茶聚、講功夫的聚腳點。

他們是佛山詠春派朱頌民師傅、鄧奕師傅、羅超垣師傅等等。由於大家都是佛山人，因此他們都以師兄弟相稱。有段傳言為，只要是膀、攤、伏三式手法，大家就算是師兄弟。

所以葉問宗師到要教徒弟練習木人樁時，沒有木人樁，便向朱頌民師父要求借他們的木人樁度量尺寸。朱頌民師傅答應後，宗師叫了一位名叫馮錫的木匠弟子，依照了大德欄那盤木人樁的尺寸和結構，做了葉問系在香港的第一盤木人樁（吊樁）。

第二種叫地樁，也稱種樁，上世紀中國佛山練習詠春拳，所設的木人樁九成都是種樁。種樁最古老的

126

方法是，把一條製好的椿身，長度約七至八尺，先掘地三尺，把一個木筒放落地洞，然後椿身放下去，再用泥土將空位填密，或在地面再用混凝土封死，再放上三手一腳便可練習，現時國內的詠春派拳舘已經很少取用此裝法。

另外一種木椿叫做詠春三星椿，專練詠春下三路腳法，此三星椿最基本裝法，是用三條大約四尺半的木柱，形成三角種落地下，與種木人椿的工序相同，距離相隔的尺寸要視練習者的身形而定。但在香港寸金尺土的地方，基本是不適宜裝置此椿，但小弟有緣曾在新界十八鄉的同門師兄弟家中見過這種三星椿。

詠春拳功夫動作簡單，但手法變化卻能產生很多不同的攻防組合。現今網絡傳媒十分發達，要查詢有關詠春拳資料真的十分容易，但是資料內容的真偽就

很難得到保證。所以對於想學習詠春功夫的初學者，往往對於師資的選擇，左尋右找都有無從入手的困惑。

詠春拳的基本功是以簡單動作入門，有些人甚至上三手一腳便可練習，為求招攬新學員，廣告寫上只要學上三五天就能破敵制勝，為自己招生作宣傳口號。這些不負責任的態度，對修練一輩子詠春拳的前輩及朋友們來說，真的令人無字以對。

現在世界上或在國內教詠春拳的導師多如過江之鯽，能把三拳一椿模仿出來的人很多，但真正懂詠春拳理的又有幾人？

多年前我到廣東佛山旅遊，參觀佛山市禪城區兆祥路兆祥黃公祠的廣東粵劇博物舘，看到了百多年前的紅船模型，也看到了當年留下來的黑白相片裏面拍攝到的清末紅船藝人，在練習打木人椿的情景。相片

圖 7.3

充分證明了南少林、瓊花會館、紅船、詠春拳與粵劇的密切關係。

資料顯示，詠春拳是大約在一八四〇年後流行於中國廣東佛山一帶的一種南方拳種，相傳是由紅船戲班傳出來的。

紅船是十八至十九世紀，粵劇戲班為於兩廣河道間演出所使用的船隻，據說伶人最初僱用紫洞艇作為戲船，後來加上帆，在船身繪畫龍鱗菊花圖案，船頭鬃成紅色，因而稱為紅船。

有資料指出，廣東粵劇藝人除了唱、唸、做、打為基本功外，有很多藝人都有學習其他門派功夫，其中詠春拳在粵劇班中的武術名家，臥虎藏龍，人材輩出。因為藝人練了功夫，把武術特點融化磨合後，運用到舞台劇裏，在一些武打場面中加入了南拳的硬橋硬馬對打，作為表演元素，效果比北派功架更為有實質感，觀眾亦非常欣賞！據廣東粵劇博物館記載的有關紅船的資料，粵劇的功架就是演員的出手、台步、關目、身段等表演程式的組合，很注重實勁、寸度以及造型美。班中藝人閒時練武，會把木人樁作為假設敵人，對它進行攻守進退的練習。他們每日拳不離樁地進行苦練，以木人樁的樁手為基礎，把手、眼、身、步、法綜合運用，後來就發展成傳統粵劇中南派一脈。紅船的木人樁因為在船上，甲板的下面就是船倉，沒有實物的支撐，所以就以一根與人同高的圓木作「樁身」，吊在船上，在其上半段設左、右、下三根橫木，稱為「樁手」，下半身稱為「樁腳」。

詠春拳套路雖然少，但易學難精，必須講求心堅。現在坊間只要看到木人樁的擺設，大家都必會聯

圖 7.4

想起詠春拳。門派內有傳說詠春的木人樁是源發自少林寺的「木人巷」，但到底可信度有多少，誰也說不清。詠春木人樁法的基本功就是詠春拳第二套套路「沉橋」內的追形功夫。

　練習詠春樁，在安裝樁前，必須要知道樁的高度、樁手的距離、與接觸樁的位置是否適合自己。廣東南派打木人樁稱之為「埋樁」。傳說詠春祖師遺留下古譜記載詠春木人樁共有一百零八式。但歲月蹉跎，朝代變更，到底前人所留下的的木人樁法，如今剩下有多少？後人能保留到至今又有多少？我個人認為亦毋須刻意地執著去追尋，因為昨天的未必會比今天好！有些初練習詠春木人樁的朋友，練習時會用力撞擊樁手，認為衝撞樁手越大力，令木人樁發出聲響就顯示有功夫，從而滿足自己。這是每位練習詠春拳的同門，都可能會有過的經歷。實則，「柔軟之極後能堅，放鬆之極後能靈。」練習「埋樁」能令練習者橋手堅硬，持之以恆是一定能達到的。

　接下來談談我練習詠春拳多年的個人體驗，希望在此和熱愛詠春拳的同好一同分享。首先我們要從木人樁三個字去確定我們練習的概念。為什麼我們叫它做木人樁而不叫木頭樁或木樁呢？練習者的思考重點就要放在一個「人」字。

　木人就算放在面前，它是一件死物，自己是不會動的。需要我們把意念注入木人樁內「賦予它生命」。木人樁為什麼有三隻手排成品字型？為什麼有一條樁腳？正常搏鬥都是雙手互搏，人怎會有三隻手？這就是木人樁奧妙之處。我們在「埋樁」時不單只顧著雙手互動，還要留心下面有隻手隨時都會向你

圖 7.5

偷襲。

　　至於木人樁只有一隻腳，就是我們隨時隨刻都要清晰知道這個木人，一開始就是前腳邁前向你襲擊，而不是等你去打它的。

　　所以木人樁的生命是由練習者憑意念注入的，它包括入位角度、手法落點位置、步法移動的方向、身形進退的轉換，把一塊木頭注入生命力，我們稱為「打生樁」。

　　如果只是把木人樁法的套路快速完成的話，內行人叫這為「生人打死樁」，最終亦難以得到上乘的樁法。在練習木人樁時，對著木人樁隨意拳打腳踢是較易掌握，如果要在木人樁練習中把身體的吞吐伸展、腰馬的摺疊扭擰練出來，就非一朝一夕可以達到。有很多練習詠春木人樁的朋友，不但沒有堅持向難度追

132

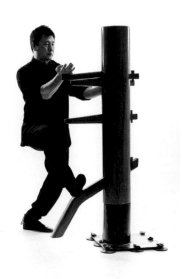

圖 7.6

求真理，卻把較難掌握的樁法刻意加減或刪除，這是誤人誤己的行為。

雖說各師各法，各有各練法，但有一點拳法上的真理我們都必須遵守的，就是「攻防和距離」。我們怎樣把木人樁裏的生命感覺尋找出來，木人樁法裏攻防和距離就是衍生活力的元素。在每一下手法所產生的組合接觸木人樁進行攻防動作時，我們與木人樁之間的樁身、樁手、樁腳接觸的尺寸和距離，皆是打詠春木人樁的精萃所在。我個人認為詠春拳的木人樁，練習法門應該先追求身法靈活，透過一段時間「埋樁」，把手法練到純熟，使自己在埋樁時，動作做到上下協調，連貫自然，勁力順達，力透樁心，充分令身體做到腰馬動、四肢隨等，能在練習詠春木人樁時，顯示出身法貴在自然，實踐出祖師留下的拳諺

「詠到梅花樁法妙」的「妙」字出來。

本門還有一套樁法名叫「三星樁」或「品字樁」。

由於三星樁要把三根木樁種入地下，香港地方寸金尺土，現在武館多設在樓上，三星樁的裝置已經很難得一見了。三星樁是詠春拳用來增強腳法攻擊能力和抵抗能力的器械練習方法。有老前輩說紅船上的三星樁，其實是藝人取材於船中甲板上船帆杆來練習腳法。

三星樁視樁身為敵人下盤，詠春腳法高不過腰，練習時可以用腳掌、腳尖、腳跟、腳內外側、勾、彈、踩、拍、掃、圈，隨意運用每式腳法，兩腳交替踢擊樁身，練習腳及身體抗撞擊能力。三星樁的三根木頭，高度大約到人的腰間位置，排列成三角形，如加多兩根木樁就可以形成梅花樁。三星樁重點除練習上述提到的腳法外，還可以利用在三根樁內練習各式步法，把詠春腳法的正蹬、橫切、轉身、移形、低樁腳等等，迅速變化運用出來。木人樁法講求規格，要按部就班去練習，勁力法度就自然會得到，我們每一個動作跟接觸的力度都要打入樁心，步法走動都是包圍纏繞樁身，手法上下往來摺疊都講求點點清楚，快而不急、緩而不慢。

木人樁訣：「木人樁法點點清，勤練勁力隨日生，力由身發射樁心，走馬輕時過馬靈，耕枕手法纏樁身，上下腰馬要摺疊，橋纏樁手食著行，纏勁練成威力增，距離尺寸要講究，腳似車輪手似箭，目看樁頭眼關七，橋分內外因時攻，樁法雖簡憑堅毅，洞悉玄機法自通。」

08

黐手

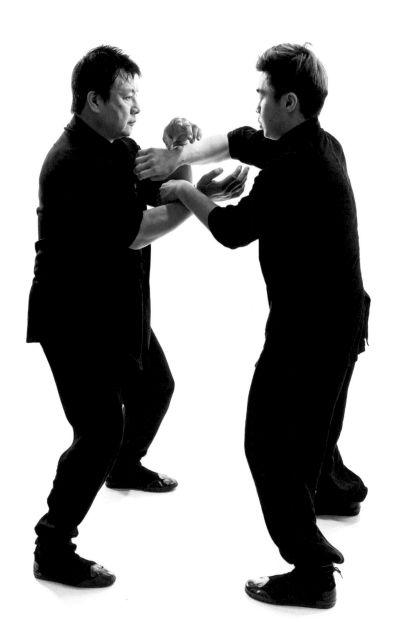

圖 8.1

詠春拳源出福建南少林。它發展的歷史和其他中國武術門派相比，並不特別悠久，但詠春拳是一門意念拳術，是一個需要不斷自我思考的拳法。它有著一股無形的動力，令你在練習中自發性地尋求領悟，所謂「招有盡、法無窮」，這個過程是永無止境的。

今日詠春拳能發展到全世界，全因詠春拳有一套完整的技術體系。在練習詠春拳時，憑著個人的本能啟發帶動，隨時日增長，就會不經意地形成個人的見解和風格。

練習拳術是為了健身和自衛克敵，有拳式而沒有功力為輔，不足以言自衛。當然也不是找人打架以求實戰經驗。不少人練拳，只是由頭到尾操練多遍，便以為可以應用於實戰，這是大錯特錯，因為這種練拳方式只是依樣畫葫蘆，練空架子而已。當碰到一個

真正會武的對手時，肯定會手忙腳亂，根本使不出平時學到的招式，所以這種練拳方法只能健身，不能自衛。各家各派都有它們訓練用於實戰的方式和方法，詠春拳的「黐手」就是其中一種既科學，又有實效的練習方法。

因為詠春拳理有明確的主導觀念，只要努力練習，過程中都可以找得到。練習詠春拳是有境界的，只能用身心力去體驗，要不斷要求、鞭策、自己去追尋更高的層次，因為我們需要準確性的武術理論作基礎，用來分析日後更高深的拳理。

詠春拳被電影傳媒包裝，市場炒作，被吹噓成無敵的拳種。有人說現在的詠春拳在國內發展有如百花齊放，其實在我眼裏的所謂「百花齊放」，表面雖然花種滿園，但大家有否看得到有少許雜草？

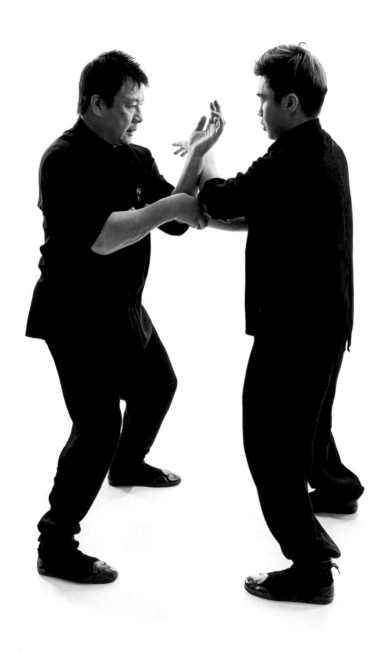

圖 8.2

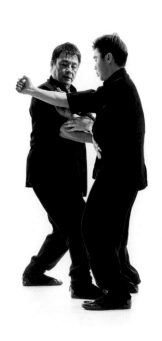

圖 8.3

其實我早已明白到，只有真材實學的功夫才能不斷發展下去，欺世盜名的把戲是經不起考驗的，遲早一定會被淘汰而灰飛煙滅。十多年前我曾發表過一篇關於詠春武術核心的文章，文章內容強調我追求的三大元素：「速度、硬度、法度」。

多年的修練過程中，我不光只是練習。說實話，讀萬卷書不如行萬里路！接觸外人及對外派功夫的體會，是最令我功夫及思維長進的途徑！在交流切磋中我敗過，而且試過敗得很慘，這些敗仗過程，的確令我徹底知道自己哪裏有不足之處。拳術除了理論之外真的還需要力行，我曾經檢討過失敗的原因，是敗在體力不夠，或準備時間太短？與外人交手多了，我就明白一個道理，業餘永遠是沒法跟職業競技的，因為職業就是專業。

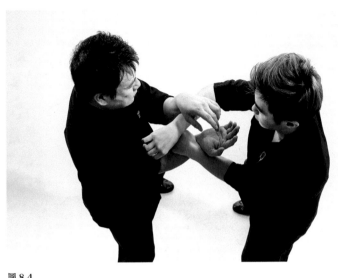

圖 8.4

詠春拳的「黐手」是訓練拳術中實戰形式的一種，既科學，又有實效的方法。眾所周知，黐手是雙人手法功法對練，也是接近實戰的摸擬訓練。先賢謂，功夫是兩個人的事。任何功夫如果只是手舞足蹈地操練一番，肯定不足以言戰，必須有對手，有假想敵人的互相攻防，去尋找真正的心理感應，和肢體的實質觸覺，才能從中體驗到所學拳法中的致用技法。

練詠春拳沒有練習過黐手的話，就真的是如旱地扒舟，原地踏步！而練習詠春黐手入門，最容易犯的錯就是貪打飛踭出尖，衝頭跪馬，手去步不去，心急眼浮手腳亂，情緒急躁自我麻醉，所以學或練習黐手時，最重要有層次，先瞭解再滲入後發揮。

黐手是兩個人通過雙方橋手互相接觸，利用平時學到的種種手法、身形和步法，以單黐手、雙黐手、

142

定步式或活步式，按照個人的練習程度互相模擬攻防，讓雙方切實地體認到攻防技法的變化。

黐手是真實的對抗性練習，雖然它與真正的對抗性搏擊實戰還有一大段的距離，但它也不是人們常見的那種你來我往、虛為招架的推手。黐手不能代替實戰，卻是一套既能檢驗自己基本功夫，又是拳術過渡至實戰階段的最佳訓練方法。

它也是一種有效的切磋手段，是詠春拳實戰訓練的一個重要組成部分。拳術在實戰中，雙方都有一個肢體互相接觸的過程，這個過程非常短暫，但在這個電光石火間接觸，就已能分出勝負，這短暫的互相接觸，就是把自己的力量「作用」到對方身上的「契機」。

雙方肢體互相接觸，就有一個接觸「點」，力量通過這個「點」作用到對方身上，以期達到克敵制勝的效果，而效果的優劣，就要看彼此功力的強弱，以及是否得「機」和得「勢」。

黐手訓練時，雙方橋手接觸的地方，成為雙方短兵相接的焦點，彼此都極力希望控制這個焦點，故此黐手的訓練可以有效地訓練雙手做到有觸必應，手隨意轉、隨感而發的「聽勁」功夫。

當彼此橋手搭在一起，手臂皮膚互相接觸，雙方的力量通過這個接觸點向對方起作用。我們知道，人體對外力變化最先的感覺就是通過皮膚的觸覺和本體感覺得來的，經過黐手的訓練，橋手的觸覺就會特別敏銳，對外力變化反應更加敏感和準確，反應速度來得更快。

一般來說，練武的人對外來力量的反應可以分成三個層次：當皮膚感應到外力的變化後，會很自然地

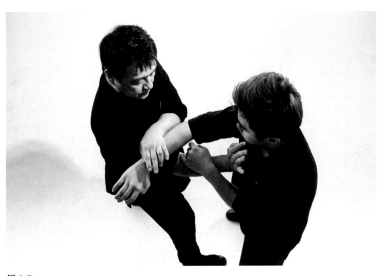

圖 8.5

通過手法變化來應付，一旦手法的變化不足以應付外來的力道，就會利用身形、步法的進退、起落加以應付。所以在黐手訓練的過程中，除了手法的變化外，還得有身法和步法的緊密配合，互相協調。

詠春拳法格言中的「以形補手把敵拋」正是這個意思。詠春拳術講究「子午歸中」，即是不但要奪取對手的「中線」，更要保衛自己的「中線」，做到「守中用中」。「子午」可以說是人體的中線，是重心所繫，一旦中線不保，重心必失，就會為敵所乘，受敵所制。

在黐手的練習中，由於目的性十分明確，雙方橋手一經搭上，就會開始攻防動作，其過程由雙方攻防動作的變化所決定，所以沒有固定的招式，而是隨意而發，應感而發。當然其招式必須是平時所學習過

144

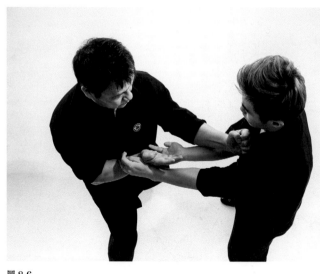

圖 8.6

的，無限量去發揮。

　　初練黐手時不可以用拙力互相對抗，而應該以輕柔為主，但有些力流和力覺一定要清楚，身形必須上虛下實，形鬆意緊，上身永遠保持鬆沉不著力，旨在訓練雙手聽勁的靈敏，反應敏捷。當練習一段時間，慢慢去領會詠春拳真正的功夫蘊藏於下盤，才能進一步地練習「離橋」的「過手」對練。黐手是詠春拳術技法的一個重要組成部分、一個不可或缺的訓練過程。黐手的優劣直接影響到實戰的表現，故此要能戰，必先把黐手練好。

　　二○一九年我在佛寺靜思修行，和尚問我：「你的初心是什麼？」於是我把所學所知的詠春拳重新整理，去除了一些傳統的教授方法。說到黐手練法可說各有心得、見仁見智。雖然千變萬化，但始終離不開

詠春拳的結構法則。

以黐手訓練來說，我個人是用盤、黐、過、餵、定、活、動七個步驟去訓練。盤手、黐手、過手、餵手，是訓練手法為主；而定、活、動則是訓練身法及步法。

盤、黐、過、餵、定、活、動的**盤手**又名「碌手」。盤手功夫是為黐手的基礎。詠春拳以三角為架，運手成圈，盤手對於詠春拳，膀、攤、伏的三大手法守中用中，運用時非常講究及有規格，腰馬踭胯膊的結構保持不停、不斷、不滯、不亂、不離、不散。

什麼叫不停、不斷、不滯、不亂、不遲、不離、不散？

不停就是橋不停留，不斷就是意念不斷，不滯就是反應不滯，不遲就是後發先至，不離就是緊守核心，不散就是整體結構堅固。

盤手動作雖然只有膀、攤、伏三式簡單手法，其六個要領就清楚地說明，靜中無動謂之呆，動中無靜謂之亂。這體現出意念動機跟動作反應連鎖配合的重要性。

黐手是不是練習詠春拳實戰搏擊的方式？我的答案：「絕對不是！」黐手是我們詠春拳透過活動形式，令練習者矯正套路招式裏面的位置，明白到腕、踭、膊及腰胯馬步在詠春拳理法度的重要性，及明白真正的打鬥必須理論與實踐並重。黐手就是達致這個目的的梯航。

為什麼要強調黐手訓練要盤手先行？因為沒有嚴正的概念，初學者很容易步入剛才所提到的角力、貪打的灰色地帶。

我也經常提醒自己的學生：我們是放鬆不是放

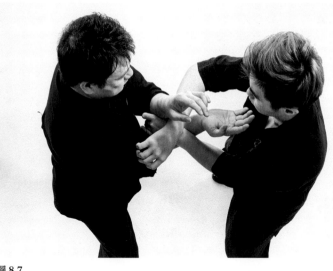

圖 8.7

軟，不用力的原因就是要每一個動作都穩藏著隨時發力時機。這也是詠春拳理內的「形鬆意緊」、「柔化剛發」的要領。所以學能夠練得好黐手，其中主要因素就是要保持開放的思想及求知的性格，當你找到真理之後，你還要發展一種接受別人及自我提升改進能力的空間。當你碰上一位跟你功力相同的對手時，黐手就好像與對方弈棋一樣，落子無悔，心中有數，一子換三先。

當手法熟練後，我們就要憑感覺去代替視覺，去瞭解到自己的優劣處境的全面性。以思想的速度評估對手的反應，洞悉他出手動機，成功率制對方及主動發揮核心的競爭力。這是我目前對黐手訓練的體會。

黐手訓練中的「過手」，也稱為「攻門手」，是詠春拳打手消手的應用法門。其實就是我們訓練來留

去送、甩手直衝的用法。何謂來留去送？來留，就是
對方向我們發動攻擊；而我們除了化解外，並以快打
慢，跟隨對方回手時順勢反擊，是為去送。

「跟手」，詠春拳中的甩手直衝就是最佳體現。當
對方與我們盤手接觸時，對方的手突然出現變化，例
如掙脫或離開了我們的手感或控制範圍，而與對方脫
離接觸後只有一個辦法，就是即刻發動攻擊。

由於彼此距離接近，又有手位身體的盲點，平視
很難看得見。在這時候有經驗及訓練有素的練習者，
不會追尋對方的手到底在何處，相反會馬上採取直線
攻擊對方身體及脆弱器官，務求對方馬上回防接我的
手，這亦是我們常說的「無橋自造橋」，「打手即消
手」，詠春拳稱這種打法為「催打手」。

「餵手」，詠春老前輩稱之為「法門手」。能運用
餵手的一方通常手法造詣都是比較純熟。餵手一方通
常不論手法及位置都是處於敗形劣勢，因為要製造角
度給另一方去發揮自己所長。所以亦有句說話「師傅
餵手」，表面上看起來師傅永遠都是「錯」的，此話
怎講？拳諺謂：「師傅不露空，弟子何處顯威風？」所
以「餵手」，詠春拳中又稱它為「師父手」。

詠春拳發展到今日的地步實在不容易，但至今大
家仍能看到有不少的詠春導師將詠春拳術弄得神神化
化，或導人於迷信，除自我吹噓外，又不能給學生一
個正確的認識。那是何等不負責的行為！詠春拳到了
今日已傳遍世界，假如再沒有正確宗旨，配上實際合
理的內涵，我相信不久的將來，恐怕會出現在世界武
壇上難以站住腳的情況。希望為人師表者用時間去深
切反省一下，別背上「誤人子弟」四個字，願勉之。

09

詠春腳法

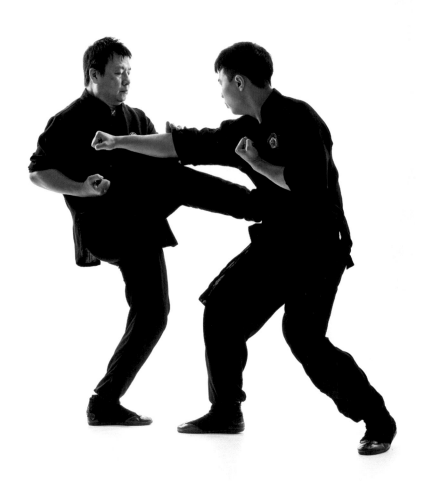

圖 9.1

有很多熱愛詠春拳的朋友，只知詠春拳是擅長以密集手法出擊，卻不清楚詠春拳也有腳法的。其實腳法在詠春拳法裏，有自己的一個訓練體系。

坊間相傳詠春有八式腳法，其實我師父傳授腳法時，並沒有指定名稱是「詠春八腳」，只是告訴我這是詠春腳法。要說詠春八式腳法，大家可以從木人椿法裏追尋。當然坊間仍然有不同的說法，大家亦可當作參考，因為學拳練拳各師各法，沒有死理要我們盲從附和，最重要的是達者為先。

詠春拳真正的腳法是以詠春第二套「沉橋」套路裏面的「正」、「橫」、「斜」路三式腳法為種子，從而產生了：正、橫、斜、切、勾、彈、圈、踩、撩、釘、拍等等不同距離位置的踢法。不少朋友對詠春拳的格鬥系統不甚瞭解，以為詠春拳只有手法沒有腳法。

所謂馬步進退有轉換，拳出腳踢應緊湊，膝帶馬，要連身，意到眼到手腳跟，詠春腳不空出，勁由骨節發，力由腳筋生，應打則打，不貪打，不怕打，怕打終需打。

在實戰中詠春的腳法，是由起動而製造的，基本上是短距離的打法。短距離打法就是當自己出擊落空，由於雙方近身，必須馬上出腳搶位；腳法亦是一樣，如出腳踢對方時一旦失誤，敵方閃避成功，例必搶攻進入我的內圍，這亦是我們出拳反擊的最佳位置，即是詠春拳所謂「手急腳扶」。

在六七十年代是沒有詠春八腳的說法，葉問宗師

法，其實我們詠春拳裏面，不單止有腳法，而且十分豐富，因為詠春拳的打法是手腳配合，手動腳應，敵報尾聲。

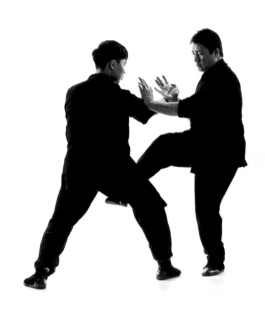

圖 9.2

接受訪問時亦親口將詠春的腳法稱為「貼身腳」。起腳動作非常細膩，起腳時雙肩膊不動，所以練習腳法要遵守法則並不容易，祖師爺曾遺留下拳諺：「詠春腳先由獨立起」。

練習獨立腳，先由左腳站樁練起，它要求脊骨中正、腰胯摺疊、大腿放鬆、腳尖朝天。當站立到整體沉穩、下盤穩固、上身不飄時，便以獨立腳去練習詠春小念頭。這就是詠春腳法平衡功夫的基本功。沉橋套路內三式腳法，是詠春腳法的入門，它令我們認識最基本的應用方法。接著就是在木人樁上，練習不同距離方位的手腳配合互動的打法。我們還有一項專門訓練腳法的功法稱之為「黐腳」。要進一步練習腳法的話，在詠春拳套路熟悉了腰馬身法步後，必須經過以下兩個訓練：第一要黐腳，第二再學懂詠春用腳的

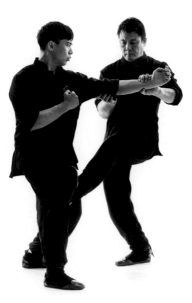

圖 9.3

心法。

　　近身搏鬥講求分秒必爭，雙方手膊難免角力，在雙方力度平均，互相產生抗衡時，弱勢一方就會不期然地暴露出空位。葉問宗師曾經在別人訪問他的文章中提醒門人，使用腳法者要注意十腳九空。雙腳雖然有很大的攻擊力，但自己亦有一定危險的存在。打個比方，我們在夠不到的攻擊範圍起腳前蹬對手，只要對手看定你的來勢向後一靠，你的前蹬腳便露出很大的空位了。在練習自由搏擊時，常有起腳落空失去準繩的情況，不能命中對方時所產生出來的危險隨時發生，因此就有十腳九空的情況發生。

　　有很多練武者運用腳法時，必定連肩膊一起郁動，詠春拳在運用腳法時，跟這種的用法不同。我們起腳十分講究，腳動肩膊不動，最主要的是要敵人看

圖 9.4

不到我們用腳的軌跡，另一方面從視覺上麻痺對方。

我們還有一個特點就是出腳之後，馬上踏步，搶前進攻。

有些朋友說詠春起腳不會即刻收回，這個說法我認為亦是見仁見智。在詠春黐腳訓練方面必須二人合作，在互相尊重下給予對方練習的機會。由於黐腳是訓練貼身距離的運用方法，我們為求鎖定雙方距離，所以兩人必須以雙手搭著對方的肩膊為練習的樁架。

二人先以圈腳、頂膝、提膝、內撐外切、外攤內膀，把腳法的迎、跟、帶、封、截等攻防動作練習好，到了一定的程度後，便可以左右兩腳，交換作連環練習。其實練腳方式與練拳都是一樣，變化莫測，腳隨意轉。

雖然詠春拳有句老話叫「起腳不過腰」，但在實

圖 9.5

戰中見空必進，見位即打。只要不斷地練習，務求雙方的腳部肌膚有了本能反應，有了敏感知覺及攻防的觸覺，若然真的遇上暴力事件必須動手搏擊時，一經貼身便會第一時間取得主動，用最短的時間，最短的距離，將敵人陷入全面被攻擊的局面中，這就是我們詠春腳法的獨特之處。

腳的攻防部位有腳尖、腳掌、腳背、腳跟還有腳的外側及內側。踢腳攻擊時儲勁如張弓、發勁如放箭，要求只有一個「快」字！腳踢擊的速度快，除了使敵人措手不及外，還可以阻止對方的進攻。

當然用腳一定要掌握好距離，雖然腳的攻擊可令敵人受傷，但用法不當或錯失時機都會弄巧反拙，令自己出現危機。我最想跟大家分享的詠春腳法重點是「正身腳」。

正身腳最初可以是沉橋套路第三節的一轉馬便踢出的正身腳。為什麼詠春拳中有不同角度的腳法，我偏偏要介紹正身腳？因為我們的手法全是手從心中發，所以正身的腳法跟手法結合，影上打下，非常管用。

有很多同門都認為正身踢只得一式，事實並非如此，只是各位沒有深入地瞭解及研究。正身腳必須抽出單獨練習，劃分定步、活步去修練。練習定步出腳，是最基礎的練法，起動必須肩膊不動，出腳影小，腳勁全由胯腹發力，來回疾速。有人說拳打三分腳踢七分，因為人的腳比手長，腳力跟手的力量相比，當然是腳的力量較大。詠春拳對腳法亦有一定程度的規定，例如腳不過腰，因為隨便起腳，身體的穩定性受到影響，故拳諺又說：「起腳半邊空」。所以我

們一經與敵人搭上橋，在搏擊時拳腳攻防都要求來回是一條線。

正身腳用法可長可短，既可控制敵人的攻擊範圍，也可以量度雙方的距離。正身腳亦稱前蹬腳，取其型用其意，詠春運用正身前蹬腳時不必提膝，腳跟配合腰股推動力，腳一離地就快速發出，是中短距離的踢法。

有些練習詠春拳的朋友會說他們的用腳攻擊方式是起腳攻擊後，腳是不會收回的。這到底是怎麼一回事？腳不收回豈不是破綻百出？其實這些朋友所說的就是腳法「變速」的用法。打個比方，出腳如果是打中敵人的話，就根本不用收腳，因為力是向前，地心引力令我們整個人向前傾。但如果敵人洞悉了我們出腳的攻擊意圖，身體閃避或移動的話，我們的前鋒腳

一旦落空，可馬上用腰胯扭動的動力，使腳跟呈九十度，直接攻擊敵人。

正身腳是具有阻嚇及殺傷力的腳法，簡單的應用就是順勢出拳，配合步法切入對方內圍，進行破壞性的攻擊。假如看準敵人向自己衝刺策動攻勢時，自己迅速以正身腳蹬出，或踩踏對方的腹部、腰胯關節或襠部的軟弱位置，一腳就足以令對手重創倒地。

10
詠春五槌

圖 10.1

在上世紀七十年代，我的太師公王仕榮，曾在一本武術雜誌裏的兩篇訪問中（一篇是〈詠春五搥〉、另一篇是〈詠春踢毽腳〉）談及了詠春五搥，就是日字搥、沉橋的抽搥、掛搥及標指裏的鳳眼搥和薑子搥。

首先我和大家談談，詠春五搥的第一搥：「日字搥」。詠春拳的日字搥拳型，在中國拳術中並不是詠春拳獨有，例如洪家拳裏十形五行拳屬火的火箭搥，如太極拳的搬攔搥，北派螳螂拳的崩步搥等等，只看拳的外型，大家都是大同小異，不同之處，就是大家打法的運用各有不同。

日字搥打出來要求是來回一條直線。在葉問系中常見的打法是專攻上路，攻打敵方面門，起手連環密集毫不停留。其目的是以快打慢，要敵方只顧防守，

沒時間思考，令敵人陷入捱打的狀態，沒有喘息的機會。在普通情況下，我們在應用日字搥時基本上會在長、中距離居多，屬於詠春拳長橋打法，這是大家都經常可以看到的。

我個人認為拳型可定，但用法必須要機動靈活，出搥時要判斷對手的座標位置是長、中還是短距離，而攻擊落點更可以隨勢取其上、中、下路。

在某些情況下，比如在與敵人埋身搶位或封截對方前手時，我們還可以運用手臂的二關節關節位置以肘封肘，施展日字搥的短手「釘搥」。「釘搥」講求用短疾勁，詠春拳稱之為「短橋發力」，又或者稱做「寸勁」，是詠春拳的短橋手法，用時手腕需要一鬆一緊，有如鐵鎚把牆上的鐵釘撞入牆內，這種手法攻擊敵人的面部、眼睛、關節，殺傷力極大。

圖 10.1

討論日字捶必須先由日字捶拳型說起，詠春拳為什麼稱它為日字捶？當我們把手掌握成平拳時，從平面去看整個拳頭的形狀，橫看直看都是一個「目」字，我們在打人或訓練時，都要求拳頭落點位置是拳鋒尾的中指、無名指和尾指，拳諺裏亦有說「拳有三角」，所以我們詠春拳稱這為「日字捶」。

練習日字捶首要放鬆肌肉，出拳要輕，收拳要重，注意發拳的方向、落點位置，絕不可盲目瞎練。我們發出的每一捶都要有距離感，速度均勻，要有密度，伸展流暢。我們要把對付敵人的感覺練出來，有了距離，心中便有了目標，每打出一拳的落點，便有了一下的意識，在練習時要給自己一種嚴謹不能鬆懈的態度去練，在拳諺道：「怒目前窺看，假設敵當頭。」此之謂拳勢！

164

圖 10.2

「抽捶」，有些同門喜歡稱為「拋捶」，就算稱「抽擊捶」都可以，大家無須為名稱去執著。

抽捶在詠春拳套路「沉橋」中就可接觸到。我曾經和很多同門聊天討論過，說到這個拳型時問有什麼練習方法？基本上大家都是同一答案：在練習套路時去練習，並沒有接觸過其它訓練方法。抽捶看上去好像比較簡單，詠春拳打法中有「離手」同「封手」兩種，這個拳型看上去有點似曾相識，像西洋拳擊的拋拳。其實我認為是異曲同工，只是各師各法，各有不同而已。

我認為抽捶需要單練，因為如要把抽捶運用得好，必須要練到出拳純熟，身體肌肉有了記憶。練習抽捶要注意幾點：握拳要鬆，雙臂貼脅，攻擊時要緊貼核心距離。抽捶握拳打出的落點不同於日字捶，我

們握拳時會用頭一二三隻手指握緊，好像打棒球投手扣球一般。貼脅的要點，是發搥同收拳時都因貼脅而帶動出全身力量。

抽搥有利於在短距離運用，所以一定要在練習時，通過不同的距離，作進退出入位練習，配合偷漏手應用。打抽搥一定要輕鬆，尤其手腕一定要鬆。練習時或作戰戒備時都應握住空心拳，實戰時出擊不應有次序之分，位置一到腰胯一擰，就要起搥攻擊打向敵人，打到或者打不到都要回手防守。詠春拳是橋不停留的，戰鬥中必須心全俱備，有踏虎穴之心，亦即是拳諺說：「不貪打，不畏打，怕打終需打。」

詠春抽搥專攻敵方下顎、心窩、胃部，是詠春拳型中短距的打法。

「**掛搥**」是我最喜歡及最常用的招式。詠春的掛搥跟其它門派略有不同，因為它不走長橋大馬及弧形大幅度的打法。

詠春掛搥打的是縮杆力量，就如手拿一條濕了水的毛巾使腕勁向外抽出一樣，講究短、脆、疾快。詠春掛搥是以拳頭的食中指拳鋒為接觸點，十分注重手腕的彈性，以腰腹扭胯發力。由於運用掛搥是要主動貼進近手的核心範圍，所以起動要有協調性，要跟腰馬步法同時配合，因為動作的協調優劣在某種程度上決定了速度、耐力、靈活及準確程度的增減。使用掛搥一旦沒有速度，對手就容易洞悉你的意圖。進攻的速度不足夠，對方只要步幅向後一移，你打出掛搥落點就會偏差，自然會產生危險。

發動掛搥攻擊時，必須進入敵人近身距離範圍之內才可起手，只要對方一旦接觸到我手，就不再需

圖 10.3

圖 10.4

思考，更不需理會對方如何應對，碰手即打，見力打力、借力打力，重橋不相碰、弱橋對門衝！詠春掛搥

有正掛搥、橫掛搥、綑手掛搥、封手掛搥、連環掛搥等等。

鳳眼搥　詠春拳套路標指有句拳諺：「鳳眼搥出把穴偷」。

有許多同門都不承認有鳳眼搥這個拳型，但我可以告訴各位讀者朋友，詠春拳是有鳳眼搥的！在一九九五年我回到佛山拜訪葉問最早期的弟子倫佳師父時，我親身目睹倫佳師父演練詠春三套拳，甚至木人椿法都是有鳳眼搥的。

鳳眼搥是非常難練的一種拳型，先練握拳四指併攏捲握，食指第二骨節突出，拇指尖壓於中指中節指骨上，以拇指梢節內側緊靠食指梢節。學懂握拳後就

要在牆壁畫些記號，練習一靜一動的功法：「頂」和「擊」。如不練這兩種功法，始終都是花花架子，到應用時恐怕傷不了人家倒傷了自己。

鳳眼搥法在詠春拳中，大多數都是以標打出去攻擊敵方的咽喉及眼睛。先父是練鳳眼搥的，我曾親看到他用鳳眼搥，連環起落，打爆放在地下以及建築用的鋪在牆上的瓦片石，被擊打的瓦片石塊全部粉碎，其威力令我既佩服又驚訝。

其實練鳳眼搥在詠春拳裏屬於大苦功，有些前輩真的耗盡一輩子的時間和精力去苦練這門功夫，現今的人又有多少可以吃得起這個苦頭！有時候功夫，真

的不能光是沉醉在崇拜的心態中，它必須不斷強化自己。鳳眼搥臨陣應敵落點準、穿透力強，是詠春拳裏十分兇狠凌厲的重擊拳法之一。

薑子搥

在詠春「標指」套路裏，到最後一段可以看得到。很可惜現今很多同門可能怕學生練習辛苦，怕學生流失，已經刪掉掉，或改成橫勾拳。先說薑子搥的握法，四指向內扣，姆指向食指的第二節緊握和壓下，二三四節指位拳型成樓梯級形狀。有人稱這拳型做「麻瘋手」，佛山廣州一帶亦有人叫這做「插搥」。

我在二〇〇一年跟隨第三位亦師亦友的袁九會師父學藝，袁九會師承葉問宗師。當我看到他演練三套拳，打衝搥的動作，是用鳳眼搥和薑子搥的。

他打出的拳型手法，確實令我眼前一亮，尤其袁師父在攤手、圈手後是用薑子搥向前屈伸收拳的。我問他為什麼會是用薑子搥收拳，跟我們所練的完全不同？因為自我學詠春拳後，亦曾觀摩了很多不同支流

的詠春拳，大家所演示出來的手法，都從未見過這樣的收拳法！袁伯說他當時亦有問及葉問師父此拳的來源，葉問師父答：「袁九！你是生意人，又不需要用教拳養家，這一式圈手薑子搥，是老詠春拳的手法，叫『拳印』，這招你自己好好練，等你留待日後傳授自己兒孫吧！」袁師父說到薑子搥的用法有直、扁、標、勾、磨、插、篩。袁師父傳授我偏身箭搥時，是用薑子搥的。同時他說葉問教他時告訴他，這一式偏身搥是梁碧的功夫。

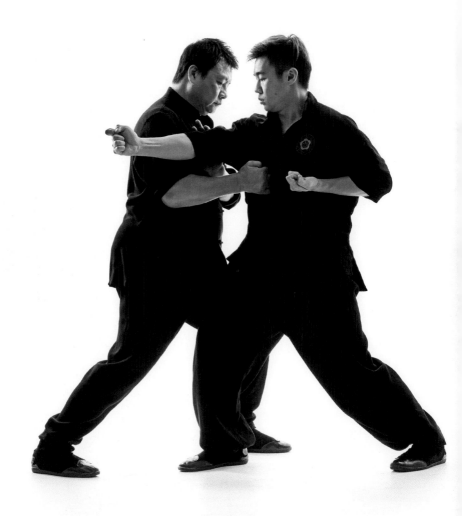

圖 10.5

11 詠春六點半棍

图 11.1

詠春六點半棍武林馳名，清末年間更流行於紅船和戲班之中。據葉問宗師文字記錄的棍法來源，此棍法最先並不是屬於我們詠春派的，而是出自少林的至善禪師。

雍正年間，滿清藉故火燒福建少林寺，寺內僧人死傷無數，幸有五人突圍逃出少林寺，其中一位被稱為少林五老的至善禪師。

當時為逃避清廷通緝追捕，至善逃難到廣東，藏匿在粵劇紅船戲班做廚房火工。紅船是當時天地會中的一個重要的流動宣傳反清的地下組織，紅船下鄉日間開鑼演戲，晚間便進行革命工作。紅船弟子都會空閒時在船上操曲練武。

至善在船上發現到一位撐船的船夫叫梁二娣。他終日手握長粗竹杆，每天起航泊岸，渡河過江，雙臂雄渾有力，運杆如筷。至善見此良材豈可放過，最終收了梁二娣為徒，把六點半棍法傳給了梁二娣。往後有些紅船老前輩，除了稱這套棍法做六點半棍外，亦把這套棍法稱為「二娣棍」。

這時紅船班中有位大武生，是詠春拳的第三代傳人梁蘭桂的入室弟子黃華寶。

黃華寶與梁二娣在同一個戲班中，均是習武之人，建立了很好的感情，彼此惺惺相惜，兩人更將詠春拳、六點半棍法互相交換習之。

日夕觀摩，互相研習，取長補短，從而六點半棍法，亦成為詠春拳的兵器之一。黃、梁二人以拳換棍，終成就了詠春派一代宗師，亦成為詠春拳歷史上的一段武林佳話。

祖輩練習六點半棍，用的棍長度達十三四尺。如

我們要仿效前輩的練習籐棍或對拆，是真的需要相當寬大的地方，現今香港寸金尺土，地方已經是一個問題，何況要尋找一枝十三四尺的長棍，除了師門代代相傳，相信真的很難尋找得到！所以現時很多詠春同門亦因為地方問題，把練習用的棍枝改短成為單頭棍。

中國南派棍法種類繁多，各有特色，各有所長。

單頭棍長七尺二寸，棍頭尖棍尾粗，也稱之為「鼠尾棍」。

六點半棍在詠春拳內被稱為「扇面棍」。為什麼叫扇面棍？因為六點半棍法當中有洪門反清復明的潛意識，首先要說明，整套棍以七式棍法組合成套路，每一式都有特定名稱，比如標龍棍，名為「棍出定中原」，就有反清的意思。

其次，具體來說，六點半棍依著中國的紙扇形

狀，作為整套棍法的方位及套路結構，棍法一展開，就如同打開一把紙扇。有人說六點半棍有一式「兩儀棍」，其實它不是棍法，而是走的步法和方位。接著的左右門頭稱為「兩儀流水棍，南北有兩京」，意思是說扇面棍法的所謂扇面，像是打開了的紙扇型作骨架，以槍、割、圈點、剔、冚、欄、流水、撐舟七式棍，右左打出合共十三棍，這是六點半棍法的棍訣：「棍一出便打兩京十三省」。

六點半棍法是七式棍種組成的，每式棍種實而不華，皆有其組合變化的用法。

六點半棍法的步法，不是採用詠春拳的高身窄馬，而是以「四平馬」、「子午馬」、「吊馬」等為主。

葉問一系的六點半棍基本功，是以偏身四平大馬扯箭揪開始，我們稱為「扯棍馬」。扯棍馬是練習身體的

176

圖 11.2

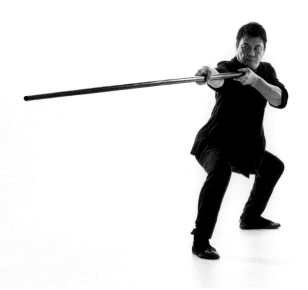

圖 11.3

起動及整個身體的起落對拉力，稱之「十字勁」。

入門學棍是由單式棍去練起。未練習七式棍種前，是要先練「凳棍」（廣東話），練凳棍要手門相對，持棍一虛一實，棍抽起凳落為棍法裏的浮沉力。開始練的兩棍種，首先是以合腳定步，練習「抽棍」及「凳棍」兩式動作，「抽棍」練的是提棍，「凳棍」練的是沉棍。我們追求是用力順，因為力順發勁自然猛，日後能否練到把勁使到棍頭三寸的位置，就是憑此功法去練。

然後練習四平抽棍（抽棍又稱釣魚棍），是彈力的練習方法，也是難學難精的一式棍種，雙手握棍時，上落鬆緊之瞬息間把一股短勁由棍尾傳送到棍尖，絕非百日之功能達到。

七式棍法為：槍、割、圈點、剔、𢳪、攔、流水、撐舟。學習六點半棍，必須一開始由七式棍種先單式練習。

「槍棍」又稱「標龍棍」。這式棍法取自中平槍，練習槍棍講求來回一條線，但運用時可自由攻三路，槍棍由腰出，勢順力猛。

有個傳統練習槍棍的方法，是把三分長的鐵釘，先釘一分入吊起的木牌上，然後用槍棍把那突出的部分打進木牌內，這就是練習視覺、速度及準繩的「釘棍牌」。

「割棍」又稱削棍。削棍是起棍即打，專削敵方前鋒手。所謂「棍無兩響」，運用這式棍，剛為削、柔為伏。把對方的兵器來勢打開，殺其前鋒手，只要與敵人兵器相碰，我棍即沿對方兵器邊緣盡力削下，令敵人手腕重創，棄棍而敗。

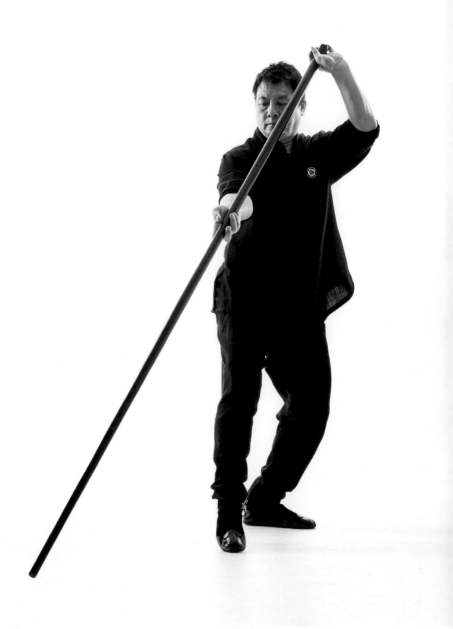

圖 11.4

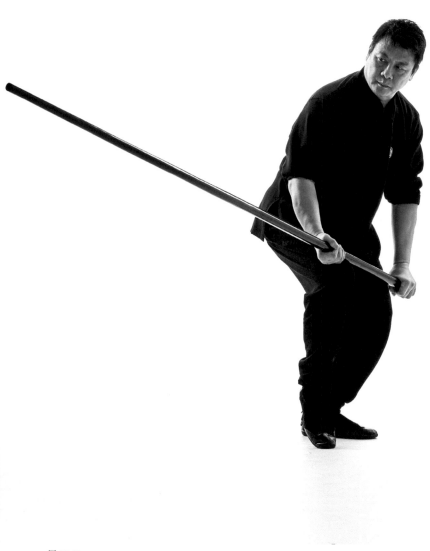

圖 11.5

圈點棍　圈棍的招式動作是偷漏棍，圈棍實質上是虛棍，圈點棍是棍法中陰陽變速的偷漏打法。

六點半棍的所謂半棍，是由於這式棍法在套路上的演繹。打出的棍只有半個圈，所以就不成一點棍，只算半點，六點半棍的半點就是因此而定名。點棍又名釘棍，是後發先至的棍種，據說上一輩詠春師傅，會在水盆面上，放一些核桃，再用釘棍打碎核桃。亦有一種練法，就是找一個人幫助，手拿著一包欖核，不規則拋向練棍者的棍圈範圍內，練棍者要心神合一，只要對方把欖核一拋到地上，練棍者要及時追上，以釘棍打碎欖核；如釘棍落點不準，欖核便會彈開，練習者要棍不收回，再連續去做這個擊打動作，重復練習，稱為「追棍靶」。

「剔棍」就是敵方佔了我有利位置時，把敵方攻擊的兵器打開，亦可稱為「攤棍」。佛山方言兩種叫法皆可。攤棍是以短距離爆發力，彈開來者兵器，以膊力壓打敵人身體。陰手棍亦可順勢削打前鋒手。

「冚棍」是由上殺落，棍力之重可把對方的兵器打至脫手，甚至可從敵方頭頂破落。冚棍全憑身體操控棍支，動作以快打慢是這式棍法的特色，看似動作簡單，用時全憑手腕操控，陰手轉陽棍冚打來勢，順勢即標使敵方無蹤跡可乘，令敵人不敢冒險搶進，輕則取手，重則鎖喉，是一式順勢打勢的棍法。

「欄棍」是以橫破直的棍法，一式裏有三個打法。欄棍是用子午馬在胸前以水平線推出，巧妙在以後手控制棍枝，力發在棍非在手。在六點半棍套路裏面，欄棍是結合彈、挑、槍、割形成一個組合：「子午撩陰棍」。

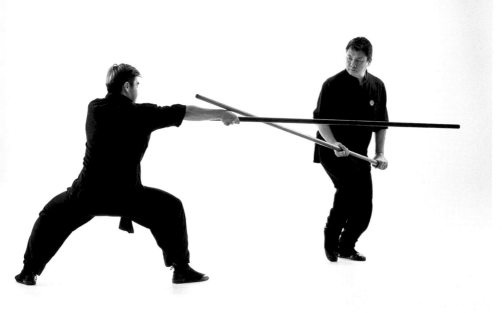

圖 11.6

「**流水、撐舟**」是二合為一的棍法，師父傳技時曾說：「流水打八字，棍前為流水，棍後為撐舟。」

流水棍同撐舟棍是兩個動作，但實際可歸納為一式。棍訣有云：「流水打八字」。凡用這兩式棍必須要跟「棚棍」配合用之，可連消帶打，是六點半棍的下路的棍法。流水棍又叫兩儀棍，六點半棍的下路的棍路，是以打開紙扇面的半月形為行棍的範圍，而流水棍除了攻防外另一個用途，便是轉換方向，所以我們說的兩儀為陣角，稱為「門頭棍」。

詠春「**黐棍**」是二人對練的方法，是練習雙方的「力覺」、「觸覺」、「感覺」。圈棍練習的是纏絲力，黐棍是定步的棍法鍛鍊，活步鍛鍊是「走棍圈、打棍廊」。

練習黐棍要各持尺寸相同的棍枝，以七式棍法循

182

環練習，再走棍圈稱之為「磨棍」。

「走棍圈」又稱「磨棍」，是兩人棍纏棍走不停留，所謂「棍圈」有固定的活動範圍，練的是棍訣：「剛、柔、正、偏、迎、伏」，利用步法去佔核心，爭取位置。

「打棍廊」是練習互相攻防的對拆。二人練習對打棍拆，如槍棍對割棍，槍棍對刴棍，挑棍對槍棍，我們叫這作打棍廊。打棍廊利於實戰，由套路演變而成，雙方棍法攻防對打法度嚴密緊湊。棍廊以「偷、漏、標、削、圈、點、彈、挑」八法為主體。「打棍廊」動靜剛柔、高低快慢、上下起伏、結構嚴謹，風格樸實無華，打法不離一個梅花形，是六點半棍法的精華所在。

二〇一五年在我寫《武林薈萃》時，訪問了永春派前輩陳凱旋師父，令我獲益良多。訪問期間我還收錄了十二條長達三十分鐘的聲帶。訪談內容對我日後研究及習練六點半棍非常有幫助。

陳師父曾親自示範棍、枕棍的位置，棍和身體接觸之間，怎樣掌握力從地起，如何尋找到支點達至持棍的平衡，分析十分詳細。

尤其「纏撕」，我稱「圈點棍」，陳師父示範怎樣去用棍，達至後發先至。用棍打出半圓形，而不接觸對手的棍，他說因為是走勢，所以在點子上只算半點棍。至於「撕」，割棍跟釘棍都是打的棍法，只是看情況如何施展用法。陳師父的點撥，對我六點半棍的應用及日後整理棍法，起著很大啟發作用。

雖然我所練的跟陳凱旋師父的六點半棍名稱相同，但技法則略有不同。陳凱旋師父告訴我，六點半

183　　十一　詠春六點半棍

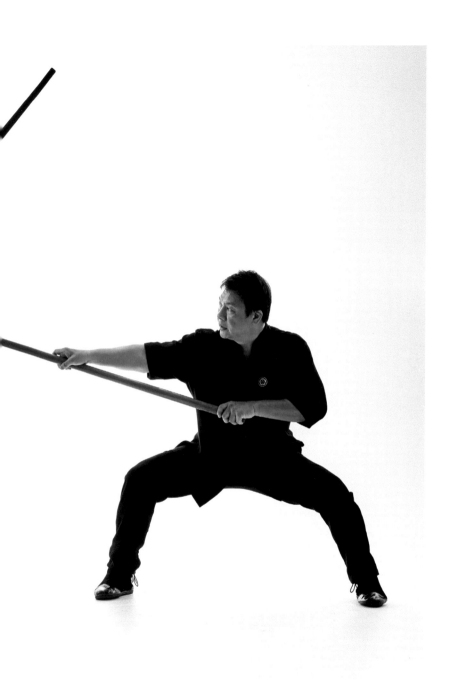

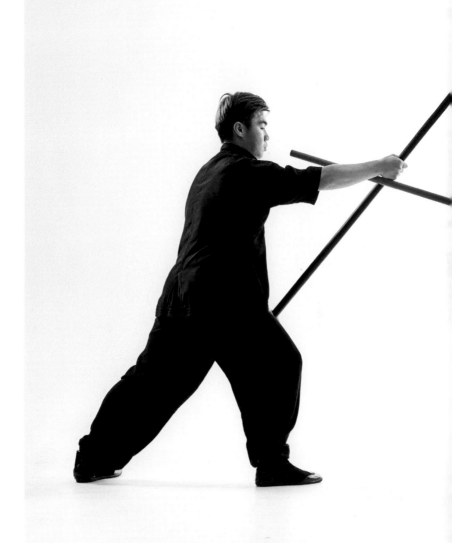

圖 11.7

棍七式棍種內就包含有「剛、柔、正、偏、迎、伏、

偷、漏、標、削、圈、點、彈、挑」十四訣。

陳師傅還在公園讓我拍攝了浮、沉、吞、吐、

擒、拿、封、閉、拖、拉、扯、抽、冚、割、纏、

圈、打、欄共十八法。

所謂知棍式、明要訣，加上苦練有恆，便能自由

打出不同應敵的組合，才是上乘的棍法。

六點半棍走的是扇面棍法，它沒有「雪花蓋頂」、

「老樹盤根」之數的大動作，講究的是起落簡潔，三路

五點見位即打！打個比方，六點半棍的槍棍乃楊家槍

的中平槍所演變來，使用此式要馬落棍到，眼跟棍

尖，出棍要順溜平穩。棍種由第一式開始，接練第二

式，再由第一式跟第二式衍生組合。我們內舘有「棍

打空氣，難成大器」的說法，意思是說不能以為把套

路打熟，就當自己學懂。棍術必須二人對練，我們稱

為「見棍」，南派叫做「打棍廊」。見棍是練打，彼此

走位互動，練習握棍對敵時的力度、手感、判斷、位

置、落點。

棍力要雄厚有力，要順，發力在他前，鬆柔在

他後，使棍就會充滿靈活性。要注重手感、判斷、位

置、落點。我們詠春的訓練方法纈棍，以定步入門，

二人吊馬持棍、交叉對峙，怒目前看，腳尖作導航，

棍尖作準星，手以陰陽握棍。開始時棍走圓圈，由左

至右，又由右至左，一個跟一個，以太極動極而靜，

靜極而動之原理去練習。當練習到雙方手穩、流暢，

就以進退步法進行槍棍及枕棍，互相吞吐攻防練習。

要練習對敵時的手感、判斷，在練習完進退之後接著

是「走棍圈」，亦有人稱它做「磨棍」。「走棍圈」必

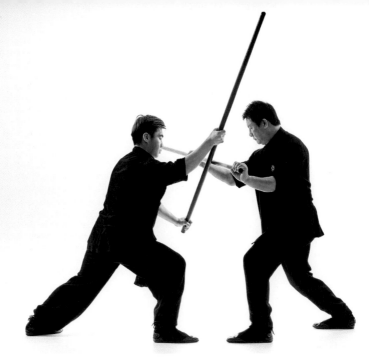

圖 11.8

須人帶棍走，莫使棍帶人行。此乃兵器爭鋒之竅要之處！走棍圈，兩枝棍要纏纏跟隨，棍勢隨形走，棍停棚、削、抽。二人練習都要想著令對方陷入自己核心，我們在外包圍著敵人去打。但這項練法在今日香港寸金尺土之下，亦難找到適合的地方練習！

現今世界乃核武槍炮年代，中國的兵器，就算技術更犀利，日後相信亦難逃被淘汰的厄運！我個人認為唯獨棍法，在現今社會中仍有一定實用價值，因為我們如果不幸碰上暴力事件，最容易隨手拿到的是木棍、木條、竹枝等，這些東西一經到手，足可自衛防身。表面看起來功夫似乎沒有什麼價值，但是萬一有需要的話，它就會發揮出應有的自衛反擊效應，這樣何止值回萬金呢！

12 詠春八斬刀

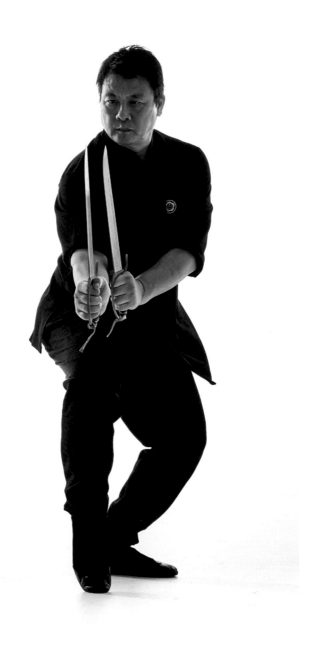

圖 12.1

詠春派的雙刀，很多朋友都誤以為是南方常見的蝴蝶雙刀，其實詠春派練習的八斬刀的雙刀，是屬於中國南派短兵器。「八斬刀」只是詠春派刀法套路名稱，詠春派所用的雙刀又名「合掌刀」。

佛山一些詠春老前輩曾經告訴我說，我們的祖師是女性，功夫再好，氣力都不能跟男性相比。詠春派用的雙刀有自己的規格，何況是當兵刃相見，在擋架對方砍殺而來的武器時，八斬刀由於刀輕而窄，一把刀不夠力擋格，所以要用兩把刀一齊擋格。

詠春派另外有一個爭論的問題，就是八斬刀有沒有反手刀？如果我說沒有的話，恐怕會有很多人找我晦氣，但聽完我以下的解釋，就由大家判斷有沒有可能。

據說從前的詠春雙刀精薄短小，和其他刀的外形有所不同。八斬刀在結構方面，刀身較為短，刀尖較尖銳，這是因為八斬刀刺中人體後可更深入體內，所以八斬刀的威力，就在一個快字，打的是技巧。

但現時的詠春派門人，好多都喜歡採用接近開山刀模樣的刀去練習。這類型的刀刀身較重，刀面寬闊。當然因為有不同刀形，就有不同的用法，在與對手兵器對碰斬劈會較為優勝，或者這是不同年代有不同的需要吧！

八斬刀，刀長尺寸大多都是配合用者自己前臂長短為標準，刀的握手處配備護手同勾叉，以防敵方兵器攻擊前鋒手。刀叉的用途除了將刀長轉短，亦可把短刀化長。刀叉用來鎖拿敵方兵器，而傷敵制勝之處就在刀尖三寸鋒利的位置！

對敵時，要不動聲色來麻痹敵人。我們起動速

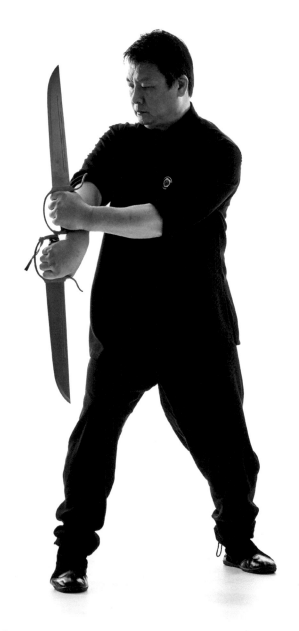

圖 12.2

度快，一下子就埋身搶奪攻勢，令對方人看到來勢亦避無可避。因為詠春的刀用法特點就是「一寸短一寸險」，所以刀身重量較為輕，刀面較窄，刀較尖銳！

八斬刀刀法，在法度上講究：「斬、刺、點、拖、挑、削」。八斬刀法就是斬刀、標刀、肘底刀、攔刀、耕枕刀、綑刀、劏刀、拂刀。八式刀法衍生出八組，皆是針對與長短兵器實戰攻擊的精華所在。

八斬刀雖然說跟詠春手法同出一轍，但在實際用法上，絕對是兩碼子的事。因為兵器跟手搏的打法截然不同。徒手搏擊，雖然有很多招式動作針對人體進行攻擊，說是向敵人往死裏打，但說歸說，用拳頭要人命，至今還只是聽聞而已，未曾見過。而刀則不同，中國古代軍事戰爭，兩國交兵軍隊基本都是使用刀、劍、長槍等兵器，比如雙方對陣時以盾牌為保護防禦，長槍可保護盾牌，狼筅又能救護長槍，長短兼備，善攻能守，成為最佳拍檔。

如果手執短兵器，去應付敵人的長兵器，要入敵方的內圍是有一定有難度的。詠春拳步法講究在穩固，走馬要輕，過馬要靈。即是說要攻擊一個人，我們會用「標馬」的速度，發揮中短距離攻擊，削其前鋒手，務求只削掉敵人一隻手指頭，要他受傷，這便足以令對方雙手拿不起兵器繼續作戰，喪失戰鬥能力，我們稱為「短兵入長兵」，亦叫搶小門。而對付短兵器，我們稱為「長兵入短兵」。我們八斬刀刀身短窄，何以自居長兵？因為我們練的刀法跟拳術一樣，把攻擊落點移後三寸，出刀的速度就全憑以腰帶刀，只要做到迅速入位，就不需顧忌敵人的兵器長短了。

而這種情況下我們便會用三角馬，偏身搶正門，

直接埋身逼打，斬刺敵人身體要害。

運用這套刀法，必須肘膊配合雄渾腕力才能發揮效能。八路刀法攻守相應，戰馬步法進退靈活，整套刀法簡潔樸實，沒有跳躍輾轉翻騰動作，沒有大斬大劈，我們在刀式上要求「高不過眉，闊不過膊」，凸顯實而不華的刀法風格。

八斬刀的對練，是以「斬、刺、點、拖、挑、削」為攻門刀，「膀、攤、伏、圈、耕、絪」為防守的法門刀。

透過攻防各六式的刀法，以左右雙刀，步法進退一攻一防，一挑即點的連消帶打，一碰就圈的先消後打，一接觸就要借力跟上。這些刀法應用，都是靠兩人長時間對練出手腕的觸覺轉動，及練習兵器與練習兵器碰撞的力度感覺出來的。所以說二人對練是八斬刀模

擬實戰的訓練方法，與詠春黐手有異曲同功之妙用。

詠春八斬刀法，是本門視為最高級的兵器套路。

在我初入門學習詠春拳時，已聽師父說道，是千金難得，甚至不會外傳。八斬刀早已在我心中蒙上一層神秘的面紗！

八斬刀在不同的詠春支派都有不同的稱法。廣州詠春稱「二字拑陽奪命刀」，彭南系的稱「蝴蝶雙刀」，蛇形詠春稱「二字刀」，刨花蓮詠春叫做「磨盤八斬刀」。

葉問系的八斬刀法，現在流傳的也有很多不同的版本。我曾以專欄作者的身份做資料搜集，親自拜訪過幾位曾公開演示過八斬刀的葉問第一代的弟子，當問及他們的刀法為什麼會有出現不同版本的情況時，得回來的答案幾乎相同。大家都是說自己真的是由葉

194

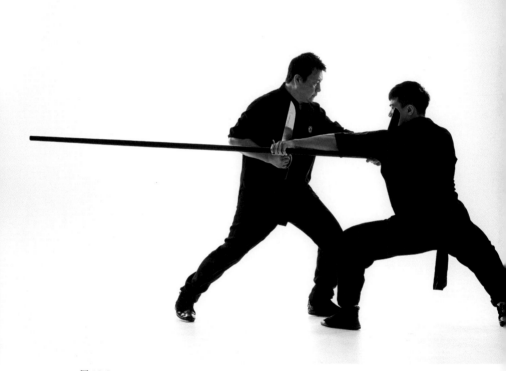

圖 12.3

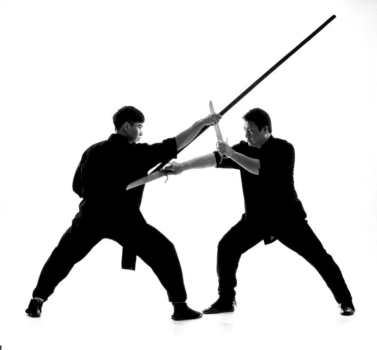

圖 12.4

問宗師親自傳授的，各有各的故事。大家的套路雖有不相同，但我敢說刀法卻是大同小異，一脈相傳的。

據已故的袁九會師傅稱，葉問在教他刀法時曾對他說過以下一段話：「袁九你個子小，高人用棍，個子小刀好使，我們詠春用刀，輕刀快馬，一定要貼進去！」詠春的雙刀在兵器之中刀身輕巧，刀面窄。臨陣破敵全憑刀頭三寸刀鋒。八斬刀步法有：正身拑陽馬、沉橋馬、戰步馬、三角進退馬。

練習八斬刀先要練習內外圈手，練習手腕柔軟有勁。詠春拳理，說的手肘為攻防最重要的緊守位置，那麼在八斬刀的手腕運用，便是等於拳術的手肘位置。所以在開樁練習八斬刀的起手式時，接刀、交刀、分刀的三個動作，都是由手腕來操控。

要練好刀法，先要練好手腕的靈活度，刀不能

圖 12.5

握死，要預防接觸重兵器的碰撞震傷虎口，要好像拿雞蛋般，使勁會破，拿不穩會掉。如攤刀就是運用手腕帶動大姆指的巧勁，遇到兵器來時，轉馬攤刀一接一搭，即將把敵方的兵器撥開，隨勢入馬斬對方前鋒手。這便是詠春八斬刀的短兵入長兵的打法。還有三角馬的標刀是以快打慢，是偏門搶正門，起刀貼身刺殺。這是最簡單的一式搏命刀法。說到八斬刀，我認為比較狠毒的是劏刀，劏刀只要一貼敵方身體，便直迫入敵人身体內，令敵人難以閃避。武林有句話就是：「槍怕中平，刀怕昂劏。」八斬刀是一寸短一寸險的實戰刀法。

功夫在理論上可以有很多的模擬構思，持兵器搏鬥和空手搏擊，實際上打法截然不同。拳腳交鋒中招者可以跌倒後起來回氣繼續出擊，而兵器自古就是戰

圖 12.6

場拚命的工具，上陣殺敵講求一招就要令敵人倒下，不是你死就是我亡，要的就是簡單快捷，沒有花巧招式，只有結果，沒有如果！

詠春派不同支流都有自己的一套訓練程序，我們練習八斬刀的功力主要是練習腕力和試勁。詠春拳有句內舘話，就是「行拳看手肘，出刀看手腕」，說的就是行家看我們的詠春拳功夫造詣深淺，只要看我們的手肘在子午線位置藏得好不好，基本上就已經有了定論。

有人說詠春這套刀法是把詠春手法延長去運用，這個說法我同意。

由於八斬刀是以刀去運用詠春拳理的刀法，手腕就等於我們的手肘位置一樣重要。練習腕力先由內外圈手練起，主要練習手腕放鬆，由鬆生勁。接著就是

以八斬刀的第一式「斬刀」和「圈刀」。八斬刀在實戰中要求「出刀不回頭，轉腕搶先機」。

首先要左右手拿著刀練習「斬刀」，加強手腕的起落勁；而「圈刀」就是以手腕帶動雙刀內外翻刀，它是練習手腕旋轉的速度和眼睛判斷力的互相配合。

「試勁」即是用真刀去試斬實物，所謂「磨刀不忘斬柴功」，我們通常都會吊起一條長木頭，用來給雙刀試斬，我們稱它為「木樁」。

練習試勁的刀法有六式，就是剛才說過的：「斬、刺、點、拖、挑、削」。因為這六式都是簡單直接有效的攻擊刀法，起初用這六式刀法去斬木樁，會發覺大力斬入木頭後，刀會抽不出來，小力又會斬不入。

經過一段時間反覆去練習直、橫、斜的刀勁後，

圖 12.7

做到落點位置準確時，我們就會知道手上的刀，什麼地方是最利，哪個地方是最尖。如果練習八斬刀連這些都搞不清楚的話，那就別告訴人家你的八斬刀是很厲害的，會鬧笑話。

步法是八斬刀最重要的靈魂所在，八斬刀步法有：二字拑陽馬、沉橋馬、戰步進退三角馬。

詠春派所用的刀雖然短，但運用的要點亦是後發先至，八斬刀是民間兵器，並非戰場兵器，所以速度是八斬刀的一個致勝因素。

除了速度，還要鍛鍊準繩。兵器之中講的「一寸長一寸強」，說的是誰的兵器長一些，便可以有多點優勢。八斬刀沒有這個條件，所以詠春的刀法在動起手來，一經接觸就離不開「雙刀睇走」的範圍，我們的刀法是講求一鋒起二鋒連，首尾相應，父子相隨，

200

只追求擊敵制勝、一刀必殺。

詠春拳訣有云：「重橋不相碰，弱橋對門衝，移身卸敵力，力剎破門攻。」而刀訣是「短兵入長兵要打手」、「長兵入短兵要打身」，拳術和刀法都是一理相通。

八斬刀是詠春拳中極具代表性的獨門兵器，此套刀法更是被本門列為最高級的兵器套路。一旦得窺八斬刀法全豹者，大都有似曾相識的感覺，因為刀法就是以詠春的手法為基礎。

後記

《歸真——詠春江志強》一書文字不多，只十二章，除了把詠春拳的三拳一樁雙刀一棍，及詠春五搥、八腳、黐手說了一遍外，就是把自己對詠春拳發展的感慨、修煉心得、對將來的推進、改變之建議與大家分享一下。

嚴格來說，《歸真》一書，並不是我預備要寫的書，只是適逢香港抗疫期間，留在家中整理自己多年的學習和教學筆錄，及多年來在武林所見所聞，篩選內容集結而成。本書沒有教學成份，只有分享理論、技術、應用心得，以及淺談師友的關係。

現今詠春拳術在中國內地的發展，已出現了技術嚴重腐爛及市場氾濫的惡性循環。眼看一門優秀的拳種，十數年間竟被一些心術不正、為求賺錢不擇手段的商人，把它作為商品出售，詠春拳被糟蹋成令人質疑的武術，真是悲哀！武術一詞的含義，練武就是練武之術、用武之法，練武者必須明曉其術，循步訓練，照術運用。

我認為當今環境之下，習武不應該拘泥於舊術，墨守成規。要勇於觀摩別人的技術特長和獨有風格，要明於術而不拘於術，脫規矩而不違規矩，以無法為有法，以無限為有限，只要正人正心能用的，就取之為己所用。

我衷心感謝吳王依雯女士的鼓勵和支持，她大力

的推動令我在短時間內，積極完成這個寫作任務。

在此我亦要感謝香港攝影名師、好友林家兒先生（He Man）。他工作非常專業，把我的功夫動作，以高超拍攝技術細膩勾畫，顯示出中國南派武術的魅力！他從我身上拍攝到詠春拳的動作，我卻在他的作品上找到詠春的藝術。

最後我要衷心感謝亦師亦友的前輩「武林鐵筆」李剛先生。二十多年前，我初出茅廬踏入武林，他對我的提攜，到我撰寫武術專欄，出版《武林薈萃》一書時，他對我的照顧及支持，我永遠銘記於心。

拳開初心，只求一寸，子午縱橫，鬼手佛心。我希望能藉著這本《歸真——詠春江志強》為各位喜愛詠春拳的前輩、同門、好友，帶出一股正能量，為我們傳承中國傳統國術盡一份力，願互勉之！

後學江志強

後記於頌孝堂

庚子年四月初夏

詠春江志強拳術總會

Ving Tsun C. K. Kong Martial Art Association

香港灣仔皇后大道東 123 號 3 樓

3/F, 123 Queen's Road East, Wan Chai, Hong Kong

Tel: (852) 3116 6688

Email: vingtsunkongchikeung@gmail.com

Facebook: www.facebook.com/VingTsunCKKong

Instagram: www.instagram.com/vingtsun_c.k.kong

Youtube: www.youtube.com/channel/UCxiKffxZlYnUu1c00tgDLwA

微博：http://weibo.com/vingtsunckkong

微信公眾號：只求一寸

優酷：http://i.youku.com/i/UNTgwNjc5Mzk4OA==?spm=a2hzp.8244740.0.0

Website: www.wingtsun.hk

責任編輯　沈夢原　蘇健偉

封面設計　陳志達　蕭仲賢

版式設計　吳冠曼

書　　名　歸真——詠春江志強（修訂版）

著　　者　江志強

出　　版　三聯書店（香港）有限公司
　　　　　香港北角英皇道四九九號北角工業大廈二十樓
　　　　　Joint Publishing (H.K.) Co., Ltd.
　　　　　20/F., North Point Industrial Building,
　　　　　499 King's Road, North Point, Hong Kong

香港發行　香港聯合書刊物流有限公司
　　　　　香港新界荃灣德士古道二二〇至二四八號十六樓

印　　刷　中華商務彩色印刷有限公司
　　　　　香港新界大埔汀麗路三十六號十四字樓

版　　次　二〇二〇年七月香港第一版第一次印刷
　　　　　二〇二一年七月香港修訂版第一次印刷
　　　　　二〇二四年一月香港修訂版第二次印刷

規　　格　特十六開（150 × 210mm）二〇八面

國際書號　ISBN 978-962-04-4791-4

© 2020, 2021 Joint Publishing (H.K.) Co., Ltd.
Published & Printed in Hong Kong, China.